一 看 就 懂

配色

設　　計

從色彩知識、配色規則到輸出創意，
隨看即用的最強色彩指南

獨家豪華收錄
16 色基本色×特殊色混色演色表

ARENSKI 著

前 言

比任何東西更先映入我們眼簾的，就是「顏色」。根據使用的方式不同，顏色能夠喚起感情與想像，也能夠引發心理作用，讓人們留下印象，對設計而言是不可或缺的工具。如果想明確表達「想傳達」的內容，認識基本的配色設計思考方式和模式是很重要的。本書中囊括了顏色的基礎知識，到各式各樣的配色技巧、色彩範例等，使用本書來打造出能「傳達心意」的設計吧。

PART 1
色彩基礎知識與實際配色操作方式

PART 2
色彩設計基礎的15種配色模式

PART 3
使用顏色的各式各樣設計技巧

PART 4
更能提升魅力的配色輸出創意

PART 5
引起目標對象共鳴的配色方案規劃

此外，本書中還收錄了可以立即使用的演色表附錄。如果您能實際將書中內容做為技巧與激發創意的點子應用在設計上，將會是我的榮幸。

CONTENTS

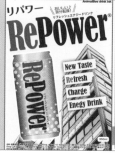

本書的使用方式

本書將解說各種和配色相關的知識。在PART1中，將教您如何掌握色彩的基礎知識與配色的思考方法。PART2則將解說構成色彩設計基礎的配色模式。PART3～5則根據不同主題劃分，能夠學習到配色的技巧與實際操作範例。

〈PART2的閱讀方式〉

配色模式名稱

配色範例
載明可做為參考的CMYK值、RGB值、16進位色碼。

設計範例
（操作範例）

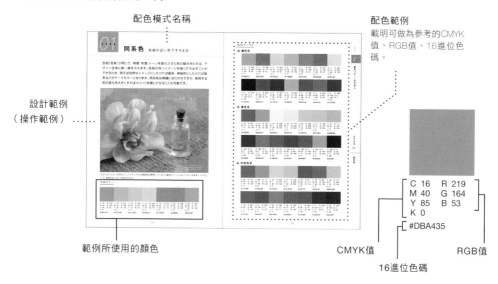

範例所使用的顏色

C 16	R 219
M 40	G 164
Y 85	B 53
K 0	
#DBA435	

CMYK值

16進位色碼

RGB值

〈PART3～5的閱讀方式〉

設計主題名稱

設計範例（操作範例）

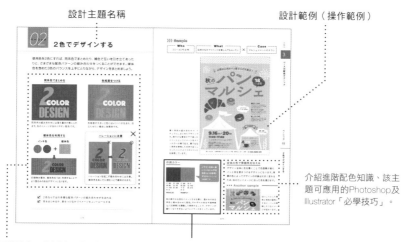

主題的設計效果與變化，並以簡單的圖例解說錯誤的使用方式。

範例所使用的顏色

介紹進階配色知識、該主題可應用的Photoshop及Illustrator「必學技巧」。

▶ 本書中所介紹的操作範例皆為原創。

▶ 本書雖是以具Illustrator及Photoshop基本操作能力者為對象，但內容也可做為設計思考方式及製作物靈感的參考，供設計師們閱讀。

1

令人著迷的
色彩基礎知識

（3 大關鍵字與選色方法）

／／／／／

本章節將告訴您色彩的基礎、功能及心理效果。
此外，也將配色設計的操作方式做為參考，為讀者解說
建構能「傳達心意」色彩的方法。

色彩基礎知識

色彩具備了稱作「色彩三要素」（色彩三屬性）的「色相」（Hue）、「明度」（Value）、「彩度」（Chroma）等性質，所有的色彩都能夠藉由「色彩三要素」來表現。色相是藍、紅、黃等色彩外相的差異；明度是色彩的明暗程度；彩度指的則是色彩鮮豔的程度。對種類廣泛的色彩進行分類之際，會用得上色調的不同、有無色差、各色相的明度及彩度變化等。

認識色彩的3大關鍵字

$$\boxed{\text{關鍵字之1 「色相」}}$$

會為配色形象帶來偌大影響的紅、黃或青等色彩外相的差異，就稱為「色相」。以環狀表示色相變化的「色相環」（又稱色環，Color Wheel），是將人眼可見的可見光按照彩虹的順序排列，再加上紫色和紅紫色，構成「紅、橙、黃、綠、藍、藍綠、藍、藍紫、紫、紅紫」的變化順序。

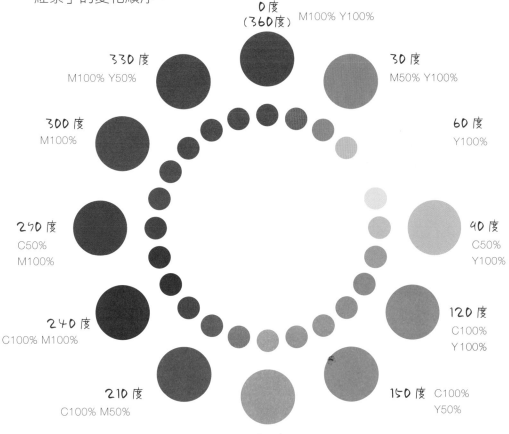

色相環的外側通常是將12種色相排列成圓環。每種顏色在CMY上通常會有一到兩色各差100%，或是加入其中一種顏色的50%來構成。進一步加入其各自的中間色，就能調配出內側的24色相環。

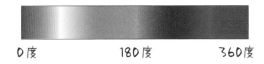

「明度」是色彩的明亮程度。所有色彩中明度最高的顏色就是「白色」，明度最低的顏色就是「黑色」。色彩的明度愈高者，愈接近「白色」；明度愈低者，愈接近「黑色 」。在主要的色相之中，黃色是明度最高的顏色。

| 0% | 20% | 30% | 40% | 50% | 60% | 70% | 80% | 90% | 100% |

高　　　　　　　　　　　　　　　　　　　　　　　　　低

即使是相同顏色，只要調整明度的變化，就能給觀者帶來不同的印象。例如，高明度的顏色能給人「輕盈‧柔軟‧休閒‧大（膨脹）」的印象，低明度的顏色則會給人「沉重‧堅硬‧高級‧小（收縮）」的印象。此外，藉由組合明度差異較大的顏色，來提高視認性的手法，也是經常使用到的技巧（文字用白色，文字的背景色用黑色等等）。

關鍵字之 3 「彩度」

「彩度」是色彩的鮮艷程度。彩度愈高的顏色愈鮮艷,色彩清晰度與純度也會愈高。相反地,彩度愈低顏色就愈暗沉,也會漸漸失去色調。此外,在各色相之中沒有混入灰色、彩度最高的顏色,就稱為「純色」。

純色

無彩色
(請參考 P.016)

高 ←——————————————————→ 低

低彩度

高彩度

用彩度的高低大致區分顏色的話,可分為接近純色「高彩度」、接近無彩色的「低彩度」,以及彩度介於中間的「中彩度」三種。高彩度的顏色能帶來「有精神、興奮、開朗」的印象;低彩度的顏色則能帶來「沉穩、冷靜、別緻」的印象,有著各自的效果。配色時只要有彩度差,就能帶來視覺上的衝擊力。將高彩度顏色的面積縮小,低彩度顏色的面積放大,正是訣竅所在。

明度 × 彩度 「色調」

在明度與彩度上有共通性的色彩群體稱為「色調」。即使是相同色相，色調不同的話，色彩的形象也會有各式各樣的變化。此外，如果是不同色相，但色調相同的話，就能帶來類似（明亮、陰暗、濃、淡等等）的形象。只要在設計時考量到整體色調，就更能控制自己想表現出的形象。

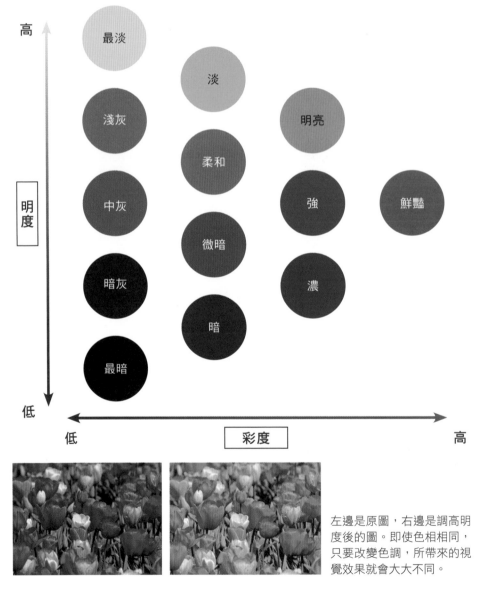

左邊是原圖，右邊是調高明度後的圖。即使色相相同，只要改變色調，所帶來的視覺效果就會大大不同。

基本 12 色相的色調

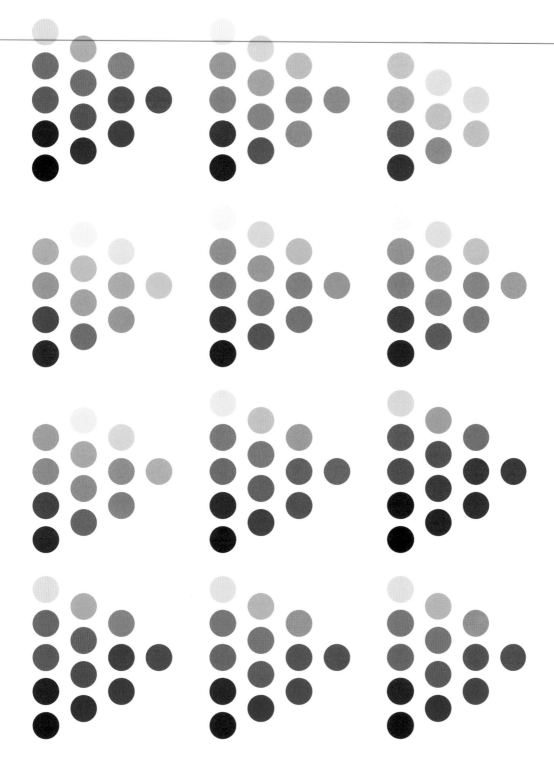

有彩色與無彩色

顏色可分為有色調的「有彩色」與無色調的「無彩色」2種。有彩色具備了色彩的三屬性（色相、明度、彩度）；無彩色則只有明度（沒有色相、彩度）。在無彩色之中，明度最高的顏色為白色，明度最低的顏色為黑色。

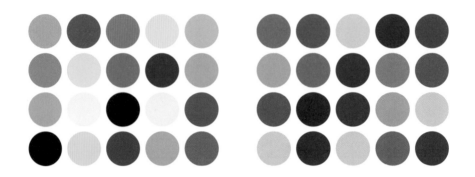

清色與濁色

在色調的分類中，純色以外的部分可區分為「清色」和「濁色」。在清色之中，又可分為由純色加入白色混合而成的「明清色」，以及純色加入黑色混和而成的「暗清色」2種。「濁色」也稱為「中間色」，指的是混入灰色的純色。

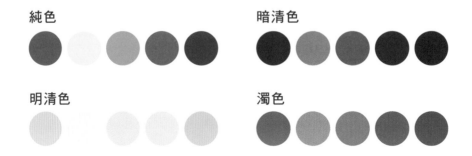

表現色彩的3大原色

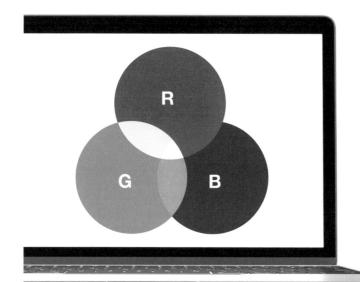

光的 3 原色

「RGB」是光的3原色：「紅（Red）」、「綠（Green）」、「藍（Blue）」的首字縮寫。RGB是電視等發光媒體所使用的混色方式，將紅、綠、藍三種色光全部混合在一起，就會形成白色；無光的狀態下，就會形成黑色。因為只要將顏色混和，明度就會提高，所以也稱為「加法混色」。只要增減RGB各色光的量，就能夠表現出各式各樣的顏色。

色彩 3 原色

「CMYK」為使用色彩3原色：「青（Cyan）」、「洋紅（Magenta）」、「黃（Yellw）」和「黑（Key Plate：為了用漂亮的黑色來表現輪廓和細節而使用的印刷版）」的混色方式。將油墨等色材混合的話，明度就會下降，因此也稱為「減法混色」，用於印刷等場合。將C、M、Y這3色混和的話，會形成黑色（接近黑色的灰色）。

C、M、Y的混色並不是完全的黑，所以要再加上黑色油墨才是4色印刷。

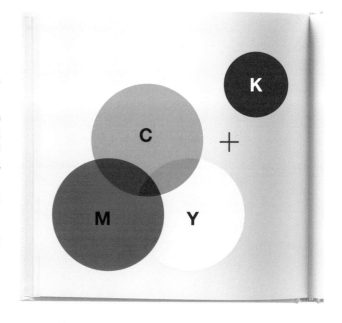

色彩所擁有的力量

色彩除了具備能讓物體更加顯眼、更好區分的功能性效果外，還有如下2種效果：帶來快樂、寂寞等心理印象；帶給人溫暖、冷淡等印象的心理效果。在進行色彩設計時，必須考量顏色會因色相、明度、彩度等差異而變化的特性，根據目的來選擇配色。在此將為您解說和配色效果相關的基本法則。

您有這樣的煩惱嗎？

想讓特定物體更加顯眼

→p.020解決

想做出遠近感和立體感

→p.021解決

想為商品形象加上印象

→p.022解決

想控制興奮或鎮靜的情緒

→p.023解決

想喚起注意

→p.024解決

想讓文字更好分辨

→p.025解決

想讓人一眼看出分類

→p.026解決

想讓形狀收縮

→p.027解決

想看起來更有知性

→p.028解決

全都可以用顏色來解決！

想讓特定物體更加顯眼

使用誘目性高的紅色來讓東西更顯眼

色彩容易被發現的程度稱為「誘目性」。誘目性高的顏色或配色，可以讓人在不經意之下被吸引目光，達到讓東西更顯眼的效果。以色相而言，暖色系（紅、橙等）比寒色系（藍、藍紫等）的誘目性更高；以彩度而言，高彩度的誘目性比低彩度更高。不過，各個色彩的誘目性也會根據背景色而有所變化，這點必須注意。例如：背景色如果是黑色，當文字色（表示色）為黃色，文字會更加顯眼（黑與黃色的明度差大）。不過如果背景色為白色、文字色為黃色的話，文字反而會變得難以看清楚（白與黃色的明度差小）（請參照圖2）。像這樣只想讓特定部分或文字更顯眼的情況，背景色還請選擇和表示色有明度差的顏色，這是基本訣竅。

低 ◀── **誘目性** ──▶ 高
色相
冷色 ▭ 暖色
彩度
低 ▭ 高
（圖1）

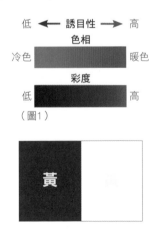

黃

煩惱 02

想做出遠近感和立體感

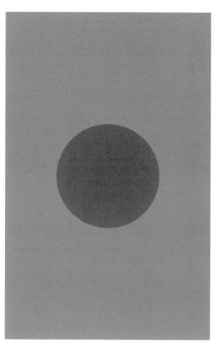
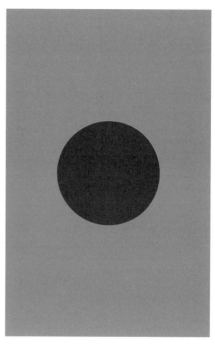

活用前進色與後退色

如上圖，即使是形狀和尺寸相同的圓形，也會因顏色而看起來有不同的距離感。像左邊的紅色一樣跳出來，讓人感覺較近或看起來較大的顏色為「**前進色（或稱膨脹色）**」；像右邊的藍色一樣往後收縮，讓人感覺較遠或看起來較小的顏色則為「**後退色（或稱收縮色）**」。以色相而言，暖色系（紅、橙等）色彩有著前進性（膨脹性），此種性質隨著明度愈高而愈強。相反地，冷色系（藍、藍紫等）色彩則是明度愈低，此種性質愈強。只要理解色彩的前進‧後退、膨脹‧收縮是受到色相與明度左右，就能夠表現出遠近感和立體感。

在此例中，前進色會讓東西看起來跳出來，後退色則會看起來往後退。

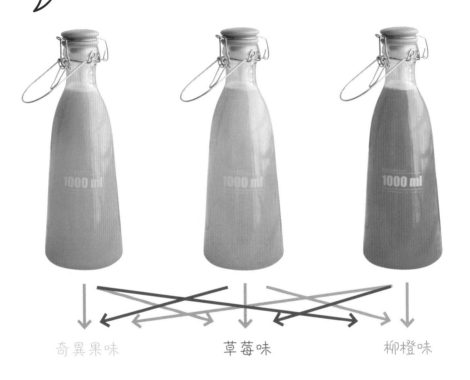

煩惱 03

想為商品形象加上印象

奇異果味　　　　　草莓味　　　　　柳橙味

試著使用讓人能感受到味道和香氣的配色

色彩也有讓人想像「味道」或「香氣」的效果。
實際上，味道的設計表現會因食品或製造商而有
所不同，不能用「這種味道就是這種顏色」一概
而論。不過基本上可以用食材的顏色來做為基
礎。例如：要表現「甜」的時候，砂糖或奶油
的「白」，或是水果上常看到的「紅、黃」等色
彩都能列入選項。更進一步來看，組合明度介於
中～高明度、彩度介於低～中彩度的色彩，以有
著「明亮恬淡」形象的色調來配色，會是比較安
全的。有時候我們也會想用相同的紅色來表現塔
巴斯科辣醬的辣度，這時就可以考慮採用具低～
中明度、高彩度的顏色。此外，雖然目前沒有和
味覺同等的香氣配色研究，但也可以在一定程度
上參考現有的商品設計。

上排為明亮恬淡的色調。能夠讓
人聯想到甜美、溫和的香氣。在
相同色相之下降低明度、提高彩
度的下排顏色，則能給人辛香料
等有著強烈氣味與香氣的形象。

煩惱 04

想控制興奮或鎮靜的情緒

盯著綠色或藍色看能讓腦袋重開機

顏色也有能讓人感受到溫度的效果。位於色相環紅～黃部分的暖色能讓人感受到溫暖或熱度;位於色相環藍綠～藍部分的冷色則能讓人感受到寒冷或清涼。更高彩度的暖色有著令人心情振奮的效果,又稱為「**興奮色**」;低彩度的冷色則有讓心情平靜的效果,又稱為「**鎮靜色**」。這樣的興奮和鎮靜色也會對時間感帶來影響。例如,興奮色會讓人覺得時間過得比較久,如果用在餐廳等地方,就能讓人在短時間內產生已經待了很久般的滿足感。相反地,鎮靜色則會讓人覺得時間過得比較快,如果用在辦公室等地方,即使是長時間工作也會覺得時間不久。此外,暖色、冷色以外的綠、紫等顏色,則不太會有溫度感,因此稱為「中性色」。

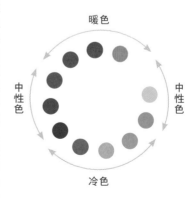

想喚起注意

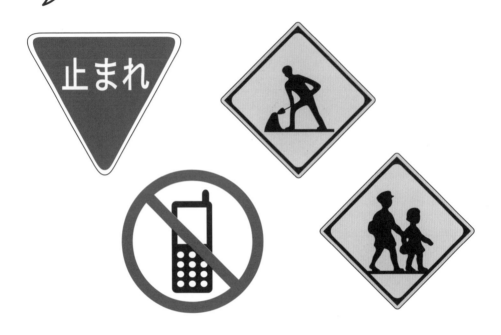

用紅色表示強烈禁止，黃色表示注意

在號誌等地方看得到的「危險・禁止」之類喚起注意的設計，會使用具有**高誘目性的配色**。以需要讓人能瞬間辨識出來的交通號誌為例，背景色是使用暖色系、高彩度的「紅色」，「停」的文字色則是用與紅色有大幅明度差的「白色」，以這兩者加以組合配色。施工中的交通號誌，其背景色也是使用暖色系、高彩度的「黃色」，作業中的人物剪影則使用「黑色」，採用有大幅明度差的配色。「誘目性」的重點在於：即使當事人不怎麼留意對象物，也很容易馬上就發現；因此在配色之際，底色要使用顯眼的顏色（高彩度的暖色），接著再使用和底色有明度差的顏色加以組合。

綠色或藍色時常代表「安全」或「可以」等意思，所以不建議用來引起注意。

煩惱 06

想讓文字更好分辨

用留白讓文字更清楚吧

對象形狀或細節資訊易於辨認的程度，稱為「**易視性**」（visibility）（在對象只有文字的情況下，有時也稱為「易讀性（readability）」）。為了提高易視性，必須選擇具有明度差的配色。舉一個常看到的例子，如果要在比較暗的照片上加字，使用留白的文字會更好讀。像這樣背景色為暗色的情況，表示色選擇使用亮色系是基本考量。此外，即使明度沒有那麼高，如果色相差和彩度差愈大，易視性也會愈高；差異愈小，易視性就愈低。廣告或看板、公司與品牌的Logo標誌都是需要特別重視易視性的設計。

差異不夠明顯、易讀性低的看板，無法抓住目光。

想讓人一眼看出分類

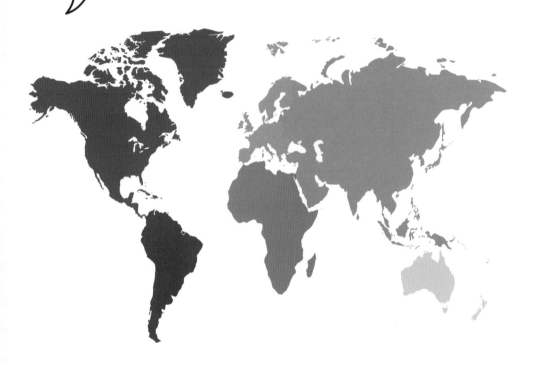

只要利用色彩差異，就能一目瞭然

要區別設計內的要素，使用色彩差異就能更加明瞭。像這樣藉由顏色辨識的容易程度，稱為「識別性」。為了提高識別性，首先要將內容根據目的與用途進行分類，將有共通部分的東西用同色系做出統一感。用於分類的各色，要選擇在相同設計下易於區別的顏色；同時，也要一邊考量配色平衡來規劃整體。只用相同色系來配色的情況，雖然能表現出統一感，但識別性也會降低，所以在色相選擇上要注意不偏不倚。盡可能避免使用類似色相、相鄰色相，做出明確的色相差是訣竅所在。此外，只要先意識到各色所擁有的形象（綠色＝自然等等），就能打造出不會讓觀者感到混亂的設計。

即使是同色系，也能透過變更明度或彩度來做出分類，不過識別性也會降低。

煩惱 08

想讓形狀收縮

黑色衣服比白色衣服更有顯瘦效果

即使是相同顏色面積，根據色彩不同，東西也會看起來變大或變小。讓東西看起來變大的顏色稱為「膨脹色」，看起來變小的顏色則稱為「收縮色」。膨脹色·收縮色的性質近似前進色·後退色，暖色系的色彩會讓東西看起來變大，冷色系則會讓東西看起來變小。此外，也特別會受到明度差的影響，高明度的色彩會讓東西看起來變大，低明度則會讓東西看起來變小。大家都知道無明度的黑色是收縮色的代表，這點也時常用於設計上。雖然黑色能產生有智慧的印象，但如果過度使用，也會給人沉重的印象，這點需要注意。想收縮的部分使用收縮色、其他部分使用膨脹色，搭配這樣的規律，能更加提升收縮色的收縮效果。

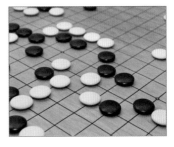

圍棋所使用的棋子也跟膨脹色和收縮色有關。和黑棋相比，白旗的直徑約少了0.3mm，厚度約少了0.6mm左右，這是為了讓黑棋、白棋目視尺寸相同而做的調整。

想看起來更有知性

RE-SKILL YOURSELF
ビジネススキルアップセミナー
2020年10月22日

RE-SKILL YOURSELF
ビジネススキルアップセミナー
2020年10月22日

用藍色給人知性且誠實的印象

色彩能帶給人形形色色的印象。對色彩的印象是建立於國家的歷史與文化、年齡、性別、個人喜好等等之上，也會隨著時代而有所變化。另一方面，也有一些色彩能讓多數人抱持共同想像，這些色彩在配色設計上能發揮重要的作用。

「藍色」能讓人聯想到知性、信賴、冷靜、安靜的形象。這也是許多企業色（Corporate Color）會使用藍色的理由之一。

除此之外，「紅色」有愛、喜悅、活躍、勝利的形象；「黃色」則有希望、開朗、幸福、快樂的形象。

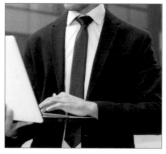

商務場合所穿著的西裝或領帶，也多愛用能讓人聯想到知性與整潔的藍色或靛色。

色彩的形象

在此所介紹的形象關鍵字僅為一例。從各式各樣的觀察中進行聯想，
試著發想出設計吧。

GREEN
綠

健康／潔淨／安心／
沉穩／自然／年輕／
環境

ORANGE
橙

有精神／維他命／
活力／喜悅／開朗／
溫暖／食慾

PINK
粉

可愛／優雅／柔軟／
甜美／幸福／
溫柔／戀愛

PURPLE
紫

高貴／異國情調／
神祕／優雅／精緻／
美麗／高雅

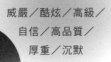

BLACK
黑

威嚴／酷炫／高級／
自信／高品質／
厚重／沉默

BROWN
棕

溫和／天然／
質樸／堅實／傳統／
苦／沉穩

WHITE
白

正義／純粹／輕盈／
潔淨／保持純潔／
神聖

GRAY
灰

中立／時尚／
礦物質／成熟／
信賴／誠實／和諧

建立&選擇
色彩

在決定配色的時候，要事先整理好設計所追求的用途
以及給觀者的訊息，以配出符合目的的顏色為目標。
一邊在腦海中描繪出適當的色相、合乎形象的明度及
彩度，一邊用繪圖軟體調整數值，建立色彩。在此將
解說基本的色彩建立方式與選擇方式。

配色設計的流程

經由開會討論掌握形象

要用在設計中的色彩，並不是能夠草率決定的東西。在大多數情況下，要以客戶所指定的內容做為原則，確定好符合設計的色彩形象。

設計師

> 您想製作什麼樣的海報廣告呢？

客戶

> 新商品馬卡龍的廣告。本店的客層以20～40幾歲的女性為多，是走成熟可愛風。這次想全力主打新加入春季產品陣容的桃子和覆盆子口味。

設計師

> 季節是「春天」，主打「桃子」和「覆盆子」啊。那麼，整體就用讓人能感受到春天的暖色調，文字設計也試著使用讓人能感覺到味道的配色如何呢？

確定好目標色彩

Keywords

甜點

沉穩感

馬卡龍　　成熟可愛風

春天　　桃子　　覆盆子

加上黃色

以暖色為整體

微酸的滋味

比桃子紅

目標色彩

· 有「春天」感的暖色
· 能讓人聯想到「桃子」和「覆盆子」的味道
· 帶有幾分沉穩，表現「成熟可愛風」

Step.1

選擇色彩（色相）

首先，來選擇做為色彩建立基準的基底色吧。從「春天」、「桃子」、「覆盆子」等關鍵字開始，在此以洋紅100%為基準，一步步尋找符合味道形象的顏色。

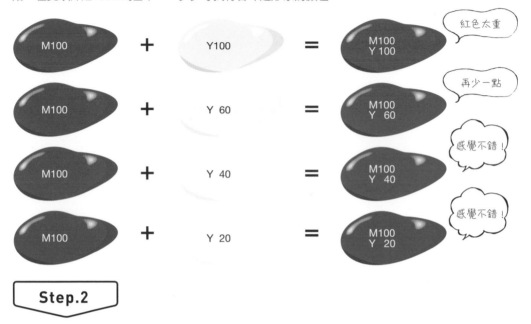

Step.2

選擇明亮度（明度）

接著，就調整明度。將Step.1剩下的2個色彩選項加上白色（這裡是將洋紅100%的數值減少），逐漸接近心中所描繪出的顏色。

Step.3

還要加上什麼？（彩度）

為了和其他色彩調和得恰到好處，在想保有鮮豔度的情況下，到Step.2即算完成。這裡是想再調出一些稍微更沉穩的顏色，所以嘗試各自加上青色與黑色。

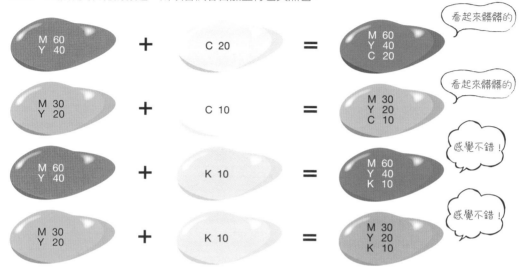

M 60 / Y 40　**+**　C 20　**=**　M 60 / Y 40 / C 20　　看起來髒髒的

M 30 / Y 20　**+**　C 10　**=**　M 30 / Y 20 / C 10　　看起來髒髒的

M 60 / Y 40　**+**　K 10　**=**　M 60 / Y 40 / K 10　　感覺不錯！

M 30 / Y 20　**+**　K 10　**=**　M 30 / Y 20 / K 10　　感覺不錯！

〉〉〉 Sample

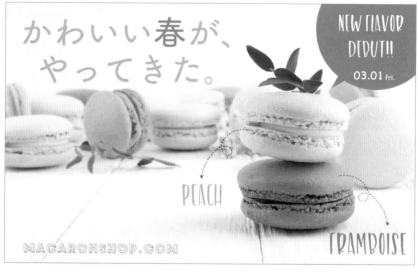

以2種顏色配色，能讓人感受到新產品各自味道的設計。整體採用同一色系，所以看起來也很和諧。

C 0　R 224
M 60　G 124
Y 40　B 118
K 10
#E07C76

C 0　R 232
M 30　G 186
Y 20　B 178
K 10
#E8BAB2

使用檢色器建立色彩

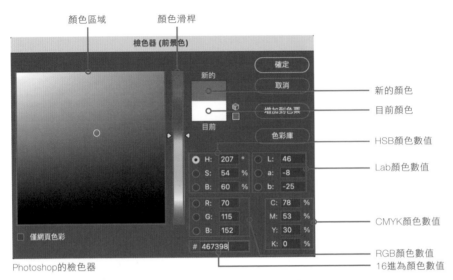

顏色區域 顏色滑桿

新的顏色
目前顏色
HSB顏色數值
Lab顏色數值
CMYK顏色數值
RGB顏色數值
16進為顏色數值

Photoshop的檢色器

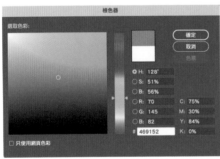

Illustrator的檢色器（沒有Lab值）

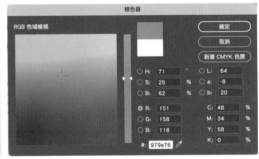

Indesign的檢色器（沒有HSB值）

Photoshop、Illustrator、InDesign有各自的檢色器，可以用它來選色或調色。只要雙擊〔工具〕面板，或〔色彩〕面板的〔填色〕、〔線條〕，就能叫出檢色器（在Photoshop中是點擊〔前景色〕或〔背景色〕）。最多有HSB、RGB、CMYK、Lab等4種類型，只要理解其各自的特徵，就能根據目的來建立色彩。

新增至色票

您可將在檢色器中建立的顏色新增至〔顏色〕面板或〔色票〕面板。在檢色器中調整好顏色後，點擊「OK」，將建立的顏色設定為〔填色〕（或〔筆畫〕）。將設定好的〔填色〕（或〔筆畫〕）拖放至〔色票〕面板，就能將其新增至色票。

使用HSB建立色彩

HSB代表色相（H）、彩度（S）和明度（B）。可在Photoshop或Illustrator中設定，在以色彩三屬性建立色彩之際，是相當有用的色彩模式。這裡來認識一下不同屬性的操作方法吧。

01 選擇色相

選擇「H」，設定紅、藍、綠等色調（色相）。上下調整〔顏色滑桿〕的滑桿，在〔0°（下）〕～〔360°（上）〕的數值範圍進行設定。〔0°〕的時候為紅色，隨著數值往上，會變化為黃→綠→藍，並在〔360°〕時回到紅色。

目前顏色

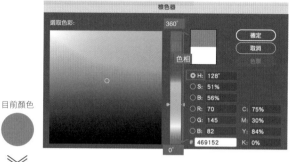

02 調整明度

選擇「B」，設定色調的明亮程度（明度）。上下調整〔顏色滑桿〕的滑桿，在〔0°（下）〕～〔100°（上）〕的數值範圍進行設定。〔100°〕的時候會變亮，隨著數值往下會漸漸變暗，並在〔0°〕時變成黑色。

目前顏色

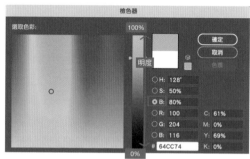

03 調整彩度

選擇「S」，設定色彩的鮮豔程度（彩度）。上下調整〔顏色滑桿〕的滑桿，在〔0°（下）〕～〔100°（上）〕的數值範圍進行設定。〔100°〕的時候紅、藍、率會接近各自的原色，隨著數值往下，會逐漸接近〔0°〕的色調。

目前顏色

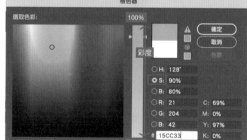

令人著迷的色彩基礎知識

建立＆選擇色彩

Level up

想同時改變2個屬性時
就斜向移動

可以在顏色滑桿設定好的屬性為基礎，於顏色區域中設定其餘2種屬性。舉例而言，如果選取「H」（色相），只要在顏色區域中將小點斜向移動，就能同時設定「B」（明度）和「S」（彩度）。而如果是選擇「B」（明度）或「S」（彩度），也能以相同的操作同時調整其他2種屬性。

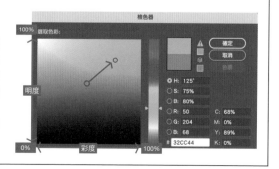

選擇色彩的線索

從色票 選色

只要活用印上了許多顏色的色票（色彩範本），就能更快找出符合形象的顏色，或是將其排列比較，理解於其他色彩間的關聯性。此外，顏色會隨著物體上的照明不同而看起來有所變化，在和客戶等其他人討論色彩的情況下，只要使用相同的色票，就能保有共識。順道一提，色彩的印象也會根據素材（紙、布、塑膠等等）而改變，還請注意。

從特別色 選色

進行印刷時，以CMYK無法表現的螢光色或金‧銀等金屬色、粉彩色等色彩，會使用「特別色（特色油墨）」來表現。做為特殊色樣本的主要有「DIC色票（大日本油墨化工）」和「PANTONE色票（美國彩通）」。例如，為了讓含有螢光色的顏色彩度更加鮮明，就時常會使用到螢光粉紅這個特別色。藉由使用特別色，也能更加拓展色彩表現的幅度。此外，特別色在印刷時的色差較小，能印出和指定色幾乎相同的顏色，因此也常用於公司名稱、商品名稱的Logo商標上。

從網站服務 或 APP 選色

決定配色時，也可以利用網站服務或是智慧型手機APP。雖然這個方法有著能輕鬆確認顏色的優點，但電腦螢幕等畫面上所顯示的顏色，會因個別環境不同而看起來有所差異，印刷時也可能會跟想像中不一樣。為了避免色彩相關的麻煩問題，對設計環境進行適當的色彩管理（Color Management）是很重要的，請好好定期維護吧。

原色大辭典

Adobe
Capture CC

↑「原色大辭典（https://www.colordic.org/）」，可透過瀏覽器查詢140種特定的色彩名稱、16進位色碼、RGB值、CMYK值。

→手機APP「Adobe Capture CC」中的色彩功能，可以幫您擷取照片中的顏色，產生色彩資訊。

配色設計的注意事項

如果能理解配色的結構，就能根據設計主題或目的來選擇必要的配色。掌握了基礎之後，在此將解說讓您完成更佳設計的重點。

顛覆印象的配色

例如，在進行食品包裝設計時，隨手可得的零食會採用隨意的配色，贈禮用的點心則會是能表現高級感的配色，根據目的與印象來選擇配色是基礎之道。不過也有例外的時候，像是電影海報或專輯包裝等追求藝術性的設計，有時便會選用不同於一般印象的配色。然而，若只是不加思索地選擇特殊配色，追求特立獨行，設計就有可能變得無法表達出原有的意圖，這點還請注意。

設計有著普遍印象色彩的東西（香蕉＝黃色）時，基本上會遵照該印象進行配色。不過如果「鼓起勇氣」使用不同顏色的話，就能夠加強藝術性的印象。

提高設計的可及性

辨識色彩的感覺（色覺）是因人而異。有色覺辨識障礙的人其實比想像中還多，以日本人的統計結果而言，男性每二十人中就有一人、女性每五百人就有一人有色覺障礙。在設計地圖或指示牌等追求可及性（accessibility）的東西時，也必須納入這些色覺障礙者進行考量，設計得更貼近觀看者的需求。如果想確認色彩間的差異是否容易區隔的話，可將做好的設計轉換為灰階模式檢視看看，即可確認設計的明度差、明視度與可讀性是否足夠。

原圖　　　　紅色盲類型　　　綠色盲類型

在紅色盲（第一色盲）與綠色盲（第二色盲）所見的景象中，紅色會變得難以辨別，藍色則是相對容易辨別的顏色。

在Photoshop中，也可點選工具列的〔檢視〕→〔校樣設定〕，選擇色盲類型來確認視覺所見景象。

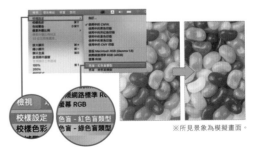

※所見景象為模擬畫面。

2

基礎的
配色模式

（15 大法則與色彩範例）

/////

本章中將交叉使用各種視覺案例與配色範例，解說各類色彩設計所
需的色彩調和與配色基礎。

同系色 使用色相相近的顏色達到一致

將色相相同，僅在明度、彩度、色調上做變化的色彩相互組合，就能賦予整體設計統一感。因為能夠強烈帶出色相所具備的印象，例如：有著自然印象的綠色系、有著神祕印象的紫色系等等，所以能構成色彩主題。雖然同色系容易顯得單調，但只要增加所使用的色彩變化幅度，還是能帶來層次分明的效果。

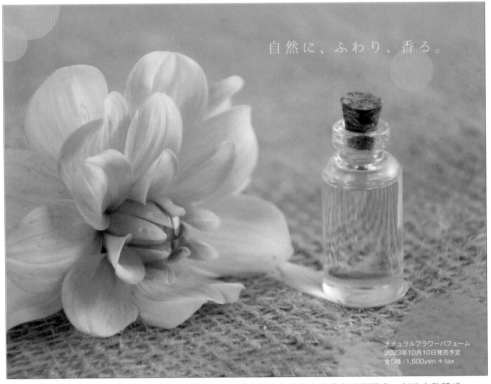

自然に、ふわり、香る。

ナチュラルフラワーパフューム
2023年10月10日発売予定
全5種 / 1,500yen + tax

以花瓣上的黃色為中心，使用自然的同色系配色。並藉由將麻布米色中的黃色比例提高，創造出整體感。

範例色彩

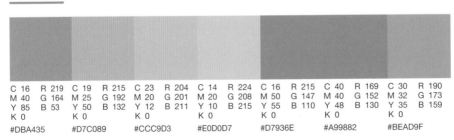

C 16 M 40 Y 85 K 0 R 219 G 164 B 53	C 19 M 25 Y 50 K 0 R 215 G 192 B 132	C 23 M 20 Y 12 K 0 R 204 G 201 B 211	C 14 M 20 Y 10 K 0 R 224 G 208 B 215	C 16 M 50 Y 55 K 0 R 215 G 147 B 110	C 40 M 40 Y 48 K 0 R 169 G 152 B 130	C 30 M 32 Y 35 K 0 R 190 G 173 B 159
#DBA435	#D7C089	#CCC9D3	#E0D0D7	#D7936E	#A99882	#BEAD9F

配色範例

● 暖色系

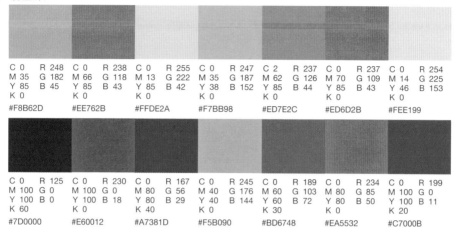

C 0	R 248	C 0	R 238	C 0	R 255	C 0	R 247	C 2	R 237	C 0	R 237	C 0	R 254
M 35	G 182	M 66	G 118	M 13	G 222	M 35	G 187	M 62	G 126	M 70	G 109	M 14	G 225
Y 85	B 45	Y 85	B 43	Y 85	B 42	Y 38	B 152	Y 85	B 44	Y 85	B 43	Y 46	B 153
K 0		K 0		K 0		K 0		K 0		K 0		K 0	
#F8B62D		#EE762B		#FFDE2A		#F7BB98		#ED7E2C		#ED6D2B		#FEE199	

C 0	R 125	C 0	R 230	C 0	R 167	C 0	R 245	C 0	R 189	C 0	R 234	C 0	R 199
M 100	G 0	M 100	G 0	M 80	G 56	M 40	G 176	M 60	G 103	M 80	G 85	M 100	G 0
Y 100	B 0	Y 100	B 0	Y 80	B 29	Y 40	B 144	Y 60	B 72	Y 80	B 50	Y 100	B 11
K 60		K 0		K 40		K 0		K 30		K 0		K 20	
#7D0000		#E60012		#A7381D		#F5B090		#BD6748		#EA5532		#C7000B	

● 冷色系

C 70	R 93	C 47	R 147	C 15	R 226	C 34	R 176	C 29	R 192	C 41	R 159	C 37	R 171
M 57	G 107	M 28	G 169	M 0	G 238	M 0	G 223	M 12	G 208	M 13	G 197	M 23	G 185
Y 0	B 178	Y 15	B 194	Y 30	B 197	Y 2	B 245	Y 22	B 200	Y 0	B 233	Y 5	B 216
K 0		K 0		K 0		K 0		K 0		K 0		K 0	
#5D6BB2		#93A9C2		#E2EEC5		#B0DFF5		#C0D0C8		#9FC5E9		#ABB9D8	

C 100	R 0	C 100	R 0	C 80	R 19	C 100	R 0	C 100	R 0	C 100	R 0	C 100	R 0
M 0	G 89	M 0	G 141	M 40	G 110	M 50	G 90	M 50	G 104	M 0	G 160	M 50	G 53
Y 0	B 130	Y 0	B 203	Y 0	B 171	Y 0	B 160	Y 0	B 183	Y 0	B 233	Y 0	B 103
K 60		K 20		K 20		K 20		K 0		K 0		K 60	
#005982		#008DCB		#136EAB		#005AA0		#0068B7		#00A0E9		#003567	

● 中性色系

C 83	R 19	C 58	R 117	C 23	R 209	C 51	R 129	C 78	R 67	C 76	R 66	C 49	R 137
M 40	G 125	M 17	G 172	M 7	G 216	M 0	G 203	M 50	G 114	M 40	G 129	M 0	G 204
Y 44	B 136	Y 50	B 142	Y 60	B 126	Y 25	B 200	Y 55	B 114	Y 48	B 130	Y 35	B 182
K 0		K 0		K 0		K 0		K 0		K 0		K 0	
#137D88		#75AC8E		#D1D87E		#81CBC8		#437272		#428182		#89CCB6	

C 16	R 207	C 0	R 228	C 30	R 186	C 35	R 165	C 0	R 202	C 0	R 164	C 50	R 106
M 85	G 66	M 100	G 0	M 60	G 121	M 70	G 91	M 80	G 70	M 100	G 0	M 100	G 0
Y 11	B 135	Y 0	B 127	Y 0	B 177	Y 0	B 154	Y 0	B 132	Y 0	B 91	Y 0	B 95
K 0		K 0		K 0		K 0		K 10		K 40		K 40	
#CF4287		#E4007F		#BA79B1		#A55B9A		#CA4684		#A4005B		#6A005F	

同色調 在色調上達到一致

色調（色彩的調性）是藉由明度與彩度的差異來做變化。同樣是紅色，也會因「鮮豔的紅色」、「淡紅」、「深紅」等色調上的不同，而讓印象隨之改變。在必須配置色相差異較大的色彩，或是組合各種色相（多色）時，讓色相一致來進行配色，能夠創造出統一感與整體感。組合色彩的訣竅，就是一開始先決定好一個主色後再思考下一步。

使用能夠帶出甜點可愛感的柔和色調，讓整體設計散發出柔和的氛圍。背景使用淺綠色做為主色，讓配色可以瞬間抓住目光。

主調色

範例色彩

C 0	R 255	C 25	R 201	C 0	R 248	C 35	R 182	C 9	R 224	C 30	R 191	C 38	R 169
M 0	G 252	M 25	G 188	M 30	G 197	M 0	G 213	M 60	G 130	M 4	G 217	M 7	G 207
Y 25	B 209	Y 40	B 156	Y 30	B 172	Y 74	B 96	Y 26	B 146	Y 40	B 171	Y 22	B 203
K 0		K 0		K 0		K 0		K 0		K 0		K 0	
#FFFCD1		#C9BC9C		#F8C5AC		#B6D560		#E08292		#BFD9AB		#A9CFCB	

配色範例

● 鮮豔色調

C 0 M 100 Y 90 K 0	R 228 G 0 B 127	C 5 M 0 Y 100 K 0	R 250 G 238 B 0	C 75 M 0 Y 100 K 0	R 34 G 172 B 56	C 100 M 0 Y 0 K 0	R 0 G 160 B 233	C 75 M 100 Y 0 K 0	R 96 G 25 B 134	C 0 M 95 Y 20 K 0	R 230 G 22 B 115	C 0 M 50 Y 100 K 0	R 243 G 152 B 0
#E4007F		#FAEE00		#22AC38		#00A0E9		#601986		#E61673		#F39800	

C 50 M 0 Y 100 K 10	R 134 G 184 B 27	C 0 M 0 Y 100 K 10	R 243 G 225 B 0	C 0 M 50 Y 100 K 10	R 228 G 142 B 0	C 0 M 100 Y 50 K 10	R 215 G 0 B 74	C 25 M 100 Y 0 K 10	R 179 G 0 B 121	C 0 M 100 Y 0 K 10	R 214 G 0 B 119	C 100 M 0 Y 0 K 10	R 0 G 151 B 219
#86B81B		#F3E100		#E48E00		#D7004A		#B30079		#D60077		#0097DB	

● 柔和色調

C 0 M 8 Y 18 K 0	R 254 G 240 B 216	C 0 M 0 Y 31 K 0	R 255 G 251 B 196	C 15 M 0 Y 22 K 0	R 225 G 239 B 213	C 11 M 0 Y 2 K 0	R 232 G 245 B 250	C 5 M 12 Y 0 K 0	R 243 G 231 B 242	C 0 M 13 Y 0 K 0	R 252 G 233 B 242	C 5 M 0 Y 5 K 0	R 246 G 250 B 246
#FEF0D8		#FFFBC4		#E1EFD5		#E8F5FA		#F3E7F2		#FCE9F2		#F6FAF6	

C 0 M 60 Y 0 K 0	R 238 G 135 B 180	C 0 M 60 Y 30 K 0	R 239 G 133 B 140	C 0 M 30 Y 60 K 0	R 249 G 194 B 112	C 0 M 0 Y 60 K 0	R 255 G 246 B 127	C 60 M 0 Y 30 K 0	R 97 G 193 B 190	C 60 M 0 Y 0 K 0	R 84 G 195 B 241	C 60 M 30 Y 0 K 0	R 108 G 155 B 210
#EE87B4		#EF858C		#F9C270		#FFF67F		#61C1BE		#54C3F1		#6C9BD2	

● 沉穩色調

C 100 M 0 Y 25 K 40	R 0 G 116 B 141	C 25 M 0 Y 100 K 40	R 146 G 156 B 0	C 100 M 0 Y 100 K 40	R 0 G 113 B 48	C 0 M 50 Y 100 K 40	R 172 G 106 B 0	C 0 M 100 Y 75 K 40	R 164 G 0 B 30	C 0 M 100 Y 0 K 40	R 164 G 0 B 91	C 100 M 100 Y 0 K 40	R 16 G 9 B 100
#00748D		#929C00		#007130		#AC6A00		#A4001E		#A4005B		#100964	

C 60 M 0 Y 15 K 30	R 70 G 155 B 173	C 0 M 60 Y 15 K 30	R 189 G 105 B 129	C 15 M 60 Y 0 K 30	R 169 G 100 B 142	C 0 M 60 Y 45 K 30	R 189 G 104 B 93	C 30 M 0 Y 60 K 30	R 152 G 174 B 102	C 0 M 15 Y 60 K 30	R 199 G 174 B 94	C 0 M 45 Y 60 K 30	R 192 G 129 B 80
#469BAD		#BD6981		#A9648E		#BD685D		#98AE66		#C7AE5E		#C08150	

紅藍比例 暖色遮罩與冷色遮罩

即使色相相同，帶有紅色的暖色系和帶有藍色的冷色系在色彩印象上也有所不同。相反地，即使色相不同，讓紅或藍色達到一致，就能創造出配色的整體感。若提高暖色系、冷色系色彩的彩度，就能帶來強而有力的印象；若降低彩度，就能帶來沉穩的印象。紅色所具備的刺激、興奮感與藍色所具備的清爽、寂靜印象，都能藉由彩度或明度來調整強弱。

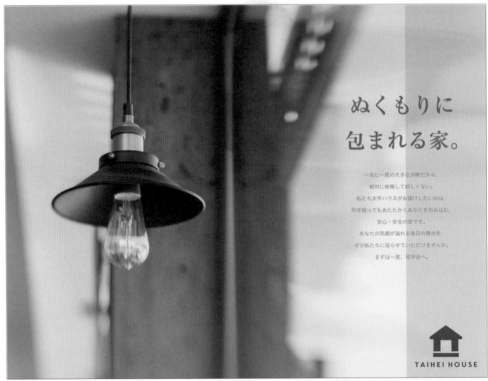

使用帶有紅色的暖色遮罩，能讓藍、綠等色相相異的顏色產生統一感。降低青色、加入洋紅色，稍微降低彩度的話，就能夠調出有溫度的顏色。

範例色彩

C 0 R 232	C 83 R 50	C 75 R 96	C 78 R 51
M 88 G 63	M 55 G 103	M 95 G 43	M 27 G 142
Y 90 B 32	Y 50 B 116	Y 18 B 124	Y 92 B 69
K 0	K 3	K 0	K 0
#E83F20	#326774	#602B7C	#338E45

使用帶藍色（冷色遮罩）的配色，能帶來寒冷與夜晚的印象。

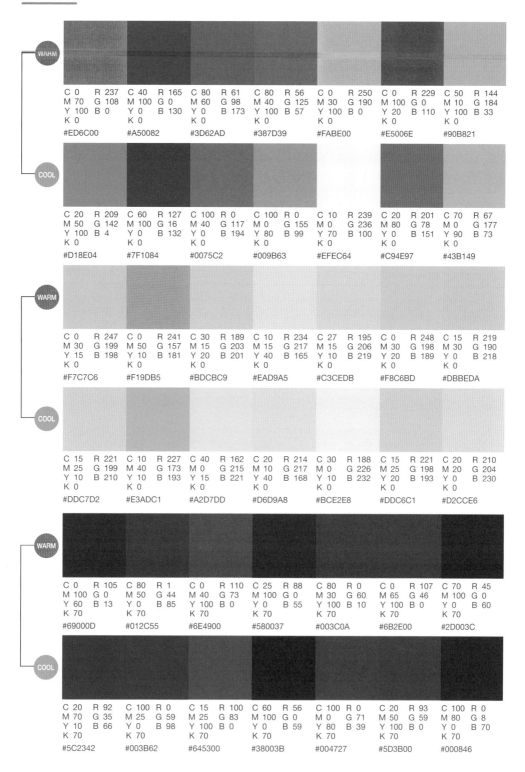

WARM

C 0	R 237	C 40	R 165	C 80	R 61	C 80	R 56	C 0	R 250	C 0	R 229	C 50	R 144
M 70	G 108	M 100	G 0	M 60	G 98	M 40	G 125	M 30	G 190	M 100	G 0	M 10	G 184
Y 100	B 0	Y 0	B 130	Y 0	B 173	Y 100	B 57	Y 100	B 0	Y 20	B 110	Y 100	B 33
K 0		K 0		K 0		K 0		K 0		K 0		K 0	
#ED6C00		#A50082		#3D62AD		#387D39		#FABE00		#E5006E		#90B821	

COOL

C 20	R 209	C 60	R 127	C 100	R 0	C 100	R 0	C 10	R 239	C 20	R 201	C 70	R 67
M 50	G 142	M 40	G 16	M 40	G 117	M 0	G 155	M 0	G 236	M 80	G 78	M 0	G 177
Y 100	B 4	Y 0	B 132	Y 0	B 194	Y 80	B 99	Y 70	B 100	Y 0	B 151	Y 90	B 73
K 0		K 0		K 0		K 0		K 0		K 0		K 0	
#D18E04		#7F1084		#0075C2		#009B63		#EFEC64		#C94E97		#43B149	

WARM

C 0	R 247	C 0	R 241	C 30	R 189	C 10	R 234	C 27	R 195	C 0	R 248	C 15	R 219
M 30	G 199	M 50	G 157	M 15	G 203	M 15	G 217	M 15	G 206	M 30	G 198	M 30	G 190
Y 15	B 198	Y 10	B 181	Y 20	B 201	Y 40	B 165	Y 10	B 219	Y 20	B 189	Y 0	B 218
K 0		K 0		K 0		K 0		K 0		K 0		K 0	
#F7C7C6		#F19DB5		#BDCBC9		#EAD9A5		#C3CEDB		#F8C6BD		#DBBEDA	

COOL

C 15	R 221	C 10	R 227	C 40	R 162	C 20	R 214	C 30	R 188	C 15	R 221	C 20	R 210
M 25	G 199	M 40	G 173	M 0	G 215	M 10	G 217	M 0	G 226	M 25	G 198	M 20	G 204
Y 10	B 210	Y 10	B 193	Y 15	B 221	Y 40	B 168	Y 10	B 232	Y 20	B 193	Y 0	B 230
K 0		K 0		K 0		K 0		K 0		K 0		K 0	
#DDC7D2		#E3ADC1		#A2D7DD		#D6D9A8		#BCE2E8		#DDC6C1		#D2CCE6	

WARM

C 0	R 105	C 80	R 1	C 0	R 110	C 25	R 88	C 80	R 0	C 0	R 107	C 70	R 45
M 100	G 0	M 50	G 44	M 40	G 73	M 100	G 0	M 30	G 60	M 65	G 46	M 100	G 0
Y 60	B 13	Y 0	B 85	Y 100	B 0	Y 0	B 55	Y 100	B 10	Y 100	B 0	Y 0	B 60
K 70		K 70		K 70		K 70		K 70		K 70		K 70	
#69000D		#012C55		#6E4900		#580037		#003C0A		#6B2E00		#2D003C	

COOL

C 20	R 92	C 100	R 0	C 15	R 100	C 60	R 56	C 100	R 0	C 20	R 93	C 100	R 0
M 100	G 35	M 25	G 59	M 25	G 83	M 100	G 0	M 0	G 71	M 50	G 59	M 80	G 8
Y 10	B 66	Y 0	B 98	Y 100	B 0	Y 0	B 59	Y 80	B 39	Y 100	B 0	Y 0	B 70
K 70		K 70		K 70		K 70		K 70		K 70		K 70	
#5C2342		#003B62		#645300		#38003B		#004727		#5D3B00		#000846	

強調色 強調出重點

在色相或色調一致的配色中加入強調色（accent color），能夠讓特定的部分更加明顯，有為整體配色畫龍點睛的效果。像這樣稍微打破配色的和諧，就能創造出變化。基本做法是將強調色使用於小面積處，如果用得太多，就容易給人分心的印象。此外，高彩度的色彩是最有效的強調色。

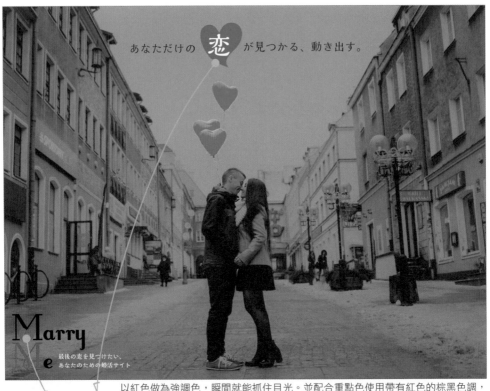

あなただけの 恋 が見つかる、動き出す。

Marry
e
最後の恋を見つけたい、
あなたのための婚活サイト

強調色

以紅色做為強調色，瞬間就能抓住目光。並配合重點色使用帶有紅色的棕黑色調，讓設計產生整體感。

範例色彩

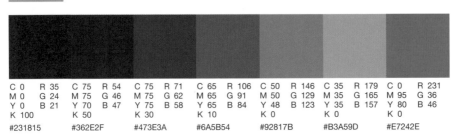

C 0 R 35	C 75 R 54	C 75 R 71	C 65 R 106	C 50 R 146	C 35 R 179	C 0 R 231
M 0 G 24	M 75 G 46	M 75 G 62	M 65 G 91	M 50 G 129	M 35 G 165	M 95 G 36
Y 0 B 21	Y 70 B 47	Y 75 B 58	Y 65 B 84	Y 48 B 123	Y 35 B 157	Y 80 B 46
K 100	K 50	K 30	K 10	K 0	K 0	K 0
#231815	#362E2F	#473E3A	#6A5B54	#92817B	#B3A59D	#E7242E

配色範例

★☆…強調色

● 具色相差的強調色

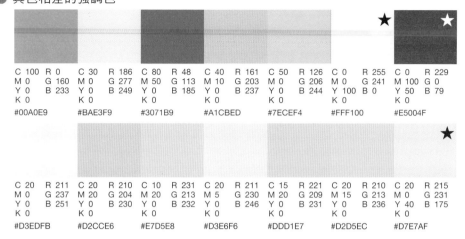

C 100 M 0 Y 0 K 0	R 0 G 160 B 233	C 30 M 0 Y 0 K 0	R 186 G 277 B 249	C 80 M 50 Y 0 K 0	R 48 G 113 B 185	C 40 M 10 Y 0 K 0	R 161 G 203 B 237	C 50 M 0 Y 0 K 0	R 126 G 206 B 244	C 0 M 0 Y 100 K 0	R 255 G 241 B 0	C 0 M 100 Y 50 K 0	R 229 G 0 B 79
#00A0E9		#BAE3F9		#3071B9		#A1CBED		#7ECEF4		#FFF100		#E5004F	

C 20 M 0 Y 0 K 0	R 211 G 237 B 251	C 20 M 20 Y 0 K 0	R 210 G 204 B 230	C 10 M 20 Y 0 K 0	R 231 G 213 B 232	C 20 M 5 Y 0 K 0	R 211 G 230 B 246	C 15 M 20 Y 0 K 0	R 221 G 209 B 231	C 20 M 15 Y 0 K 0	R 210 G 213 B 236	C 20 M 0 Y 40 K 0	R 215 G 231 B 175
#D3EDFB		#D2CCE6		#E7D5E8		#D3E6F6		#DDD1E7		#D2D5EC		#D7E7AF	

● 互補色的強調色

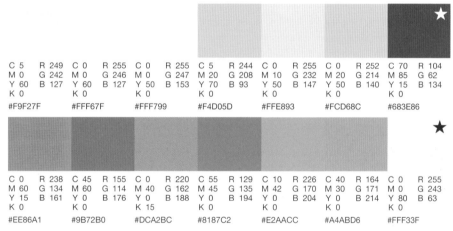

C 5 M 0 Y 60 K 0	R 249 G 242 B 127	C 0 M 0 Y 60 K 0	R 255 G 246 B 127	C 0 M 0 Y 50 K 0	R 255 G 247 B 153	C 5 M 20 Y 70 K 0	R 244 G 208 B 93	C 0 M 10 Y 50 K 0	R 255 G 232 B 147	C 0 M 20 Y 50 K 0	R 252 G 214 B 140	C 70 M 85 Y 15 K 0	R 104 G 62 B 134
#F9F27F		#FFF67F		#FFF799		#F4D05D		#FFE893		#FCD68C		#683E86	

C 0 M 60 Y 15 K 0	R 238 G 134 B 161	C 45 M 60 Y 0 K 0	R 155 G 114 B 176	C 0 M 40 Y 0 K 15	R 220 G 162 B 188	C 55 M 45 Y 0 K 0	R 129 G 135 B 194	C 10 M 42 Y 0 K 0	R 226 G 170 B 204	C 40 M 30 Y 0 K 0	R 164 G 171 B 214	C 0 M 0 Y 80 K 0	R 255 G 243 B 63
#EE86A1		#9B72B0		#DCA2BC		#8187C2		#E2AACC		#A4ABD6		#FFF33F	

● 具彩度差的強調色

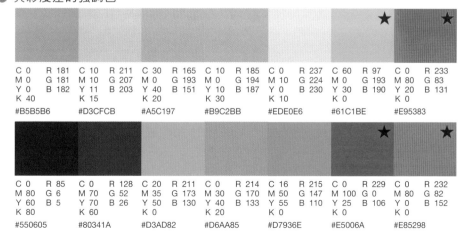

C 0 M 0 Y 0 K 40	R 181 G 181 B 182	C 10 M 0 Y 11 K 15	R 211 G 207 B 203	C 30 M 0 Y 40 K 20	R 165 G 193 B 151	C 10 M 0 Y 10 K 30	R 185 G 194 B 187	C 0 M 10 Y 0 K 10	R 237 G 194 B 230	C 60 M 0 Y 30 K 0	R 97 G 193 B 190	C 0 M 80 Y 20 K 0	R 233 G 83 B 131
#B5B5B6		#D3CFCB		#A5C197		#B9C2BB		#EDE0E6		#61C1BE		#E95383	

C 0 M 80 Y 60 K 80	R 85 G 6 B 5	C 0 M 70 Y 70 K 60	R 128 G 52 B 26	C 20 M 35 Y 50 K 0	R 211 G 173 B 130	C 0 M 30 Y 40 K 20	R 214 G 170 B 133	C 16 M 30 Y 55 K 0	R 215 G 147 B 110	C 0 M 100 Y 25 K 0	R 229 G 0 B 106	C 0 M 80 Y 0 K 0	R 232 G 82 B 152
#550605		#80341A		#D3AD82		#D6AA85		#D7936E		#E5006A		#E85298	

色彩對比 用差異創造醒目感

將不同色彩相互組合（做出色彩對比），就能改變所見景象。將色相相近的相似色組合，容易創造出調和的效果；將互補色組合，則能達到相互強調的效果，帶來更刺激的視覺印象。若組合彩度相異的色彩，彩度較高的那方會顯得更加鮮豔，低的那方則會看起來比較暗沉。此外，組合明度差較大的色彩，則能提升可視性（東西容易被看見的程度）。

藉由天空與山的對比，更凸顯出以壯闊大自然為主題的主視覺魅力。意識到光影的用色，能強烈吸引目光。

對比上的差異

範例色彩

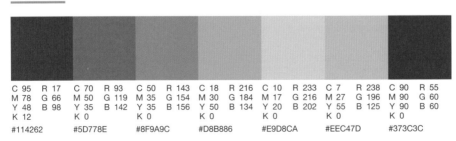

C 95	R 17	C 70	R 93	C 50	R 143	C 18	R 216	C 10	R 233	C 7	R 238	C 90	R 55
M 78	G 66	M 50	G 119	M 35	G 154	M 30	G 184	M 17	G 216	M 27	G 196	M 90	G 60
Y 48	B 98	Y 35	B 142	Y 35	B 156	Y 50	B 134	Y 20	B 202	Y 55	B 125	Y 90	B 60
K 12		K 0		K 0		K 0		K 0		K 0		K 0	
#114262		#5D778E		#8F9A9C		#D8B886		#E9D8CA		#EEC47D		#373C3C	

配色範例

● 色相的對比

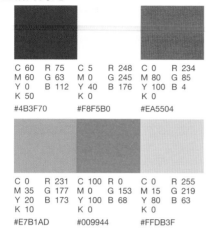

C 60	R 75	C 5	R 248	C 0	R 234
M 60	G 63	M 0	G 245	M 80	G 85
Y 0	B 112	Y 40	B 176	Y 100	B 4
K 50		K 0		K 0	
#4B3F70		#F8F5B0		#EA5504	

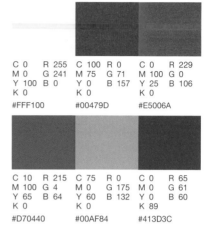

C 0	R 255	C 100	R 0	C 0	R 229
M 0	G 241	M 75	G 71	M 100	G 0
Y 100	B 0	Y 0	B 157	Y 25	B 106
K 0		K 0		K 0	
#FFF100		#00479D		#E5006A	

C 0	R 231	C 100	R 0	C 0	R 255
M 35	G 177	M 0	G 153	M 15	G 219
Y 20	B 173	Y 100	B 68	Y 80	B 63
K 10		K 0		K 0	
#E7B1AD		#009944		#FFDB3F	

C 10	R 215	C 75	R 0	C 0	R 65
M 100	G 4	M 0	G 175	M 0	G 61
Y 65	B 64	Y 60	B 132	Y 0	B 60
K 0		K 0		K 89	
#D70440		#00AF84		#413D3C	

● 明度的對比

C 0	R 83	C 0	R 199	C 0	R 245
M 100	G 0	M 100	G 0	M 40	G 176
Y 100	B 0	Y 100	B 11	Y 40	B 144
K 80		K 20		K 0	
#530000		#C7000B		#F5B090	

C 100	R 0	C 20	R 213	C 100	R 0
M 0	G 113	M 0	G 234	M 0	G 87
Y 100	B 48	Y 20	B 216	Y 50	B 82
K 40		K 0		K 60	
#007130		#D5EAD8		#005752	

C 0	R 91	C 0	R 255	C 0	R 172
M 0	G 83	M 0	G 249	M 50	G 106
Y 100	B 0	Y 40	B 177	Y 100	B 0
K 80		K 0		K 40	
#5B5300		#FFF9B1		#AC6A00	

C 50	R 51	C 10	R 231	C 30	R 148
M 100	G 0	M 20	G 213	M 60	G 94
Y 0	B 43	Y 0	B 232	Y 0	B 141
K 80		K 0		K 30	
#33002B		#E7D5E8		#945E8D	

● 彩度的對比

C 100	R 0	C 100	R 0	C 40	R 161
M 50	G 26	M 0	G 160	M 10	G 203
Y 0	B 67	Y 25	B 193	Y 0	B 237
K 80		K 0		K 0	
#001A43		00A0C1		#A1CBED	

C 10	R 236	C 0	R 243	C 20	R 213
M 0	G 244	M 50	G 152	M 0	G 234
Y 20	B 217	Y 100	B 0	Y 20	B 216
K 0		K 0		K 0	
#ECF4D9		#F39800		#D5EAD8	

C 100	R 0	C 0	R 228	C 0	R 86
M 0	G 89	M 100	G 0	M 50	G 46
Y 0	B 130	Y 0	B 127	Y 100	B 0
K 60		K 0		K 80	
#005982		#E4007F		#562E00	

C 30	R 161	C 0	R 255	C 0	R 207
M 60	G 104	M 0	G 246	M 60	G 115
Y 0	B 154	Y 60	B 127	Y 30	B 122
K 20		K 0		K 20	
#A1689A		FFF67F		#CF737A	

色彩分離 插入有差異的色彩

如果相鄰色彩的對比過度強烈，會變得很刺眼；相反地，如果顏色太相似，則會給人模糊的印象。在這樣的情況下，可在色彩的分界處插入別的色彩，使其分離，進而達到整體協調的效果。用來分離色彩的分離色，其使用訣竅是選用與相鄰色彩有明度差或彩度差的色彩，並且儘可能縮小使用面積。

在柔和的粉紅與膚色中插入深棕色，能夠讓整體設計變得俐落。在容易混淆的色調之間插入分割線，能夠讓設計更佳鬆緊有度。

分離色

範例色彩

C 0	R 241	C 0	R 88
M 50	G 158	M 30	G 63
Y 0	B 194	Y 100	B 0
K 0		K 80	
#F19EC2		#583F00	

C 0	R 244	C 2	R 252
M 17	G 216	M 2	G 251
Y 25	B 188	Y 3	B 249
K 5		K 0	
#F4D8BC		#FCFBF9	

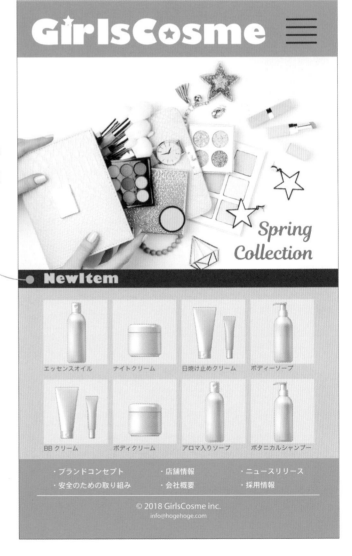

● 用高明度的色彩進行分離

C 0	R 229	C 0	R 247	C 0	R 233
M 100	G 0	M 5	G 240	M 80	G 84
Y 25	B 106	Y 0	B 243	Y 40	B 107
K 0		K 5		K 0	
#E5006A		#F7F0F3		#E9546B	

C 0	R 85	C 0	R 250	C 0	R 183
M 100	G 0	M 20	G 220	M 0	G 170
Y 0	B 37	Y 0	B 233	Y 100	B 0
K 80		K 0		K 40	
#550025		#FADCE9		#B7AA00	

C 0	R 230	C 0	R 255	C 75	R 34
M 100	G 0	M 0	G 254	M 0	G 172
Y 100	B 18	Y 10	B 238	Y 100	B 56
K 0		K 0		K 0	
#E60012		#FFFEEE		#22AC38	

C 50	R 80	C 0	R 250	C 0	R 126
M 100	G 0	M 20	G 219	M 100	G 0
Y 0	B 71	Y 10	B 218	Y 0	B 67
K 60		K 0		K 60	
#500047		#FADBDA		#7E0043	

● 用低明度・低彩度的色彩進行分離

C 0	R 255	C 0	R 115	C 0	R 255
M 0	G 243	M 0	G 107	M 5	G 243
Y 80	B 63	Y 100	B 0	Y 30	B 195
K 0		K 70		K 0	
#FFF33F		#736B00		#FFF3C3	

C 0	R 240	C 100	R 0	C 0	R 235
M 60	G 132	M 75	G 28	M 75	G 97
Y 80	B 55	Y 0	B 88	Y 100	B 0
K 0		K 60		K 0	
#F08437		#001C58		#EB6100	

C 0	R 164	C 100	R 0	C 0	R 245
M 100	G 0	M 0	G 36	M 40	G 176
Y 100	B 0	Y 75	B 11	Y 40	B 144
K 40		K 90		K 0	
#A40000		#00240B		#F5B090	

C 0	R 249	C 0	R 86	C 0	R 255
M 30	G 194	M 50	G 46	M 0	G 249
Y 60	B 112	Y 100	B 0	Y 40	B 177
K 0		K 80		K 0	
#F9C270		#562E00		#FFF9B1	

醒目感

色彩分離

● 用無彩色（或其相似色）進行分離

C 20	R 211	C 5	R 238	C 40	R 161
M 10	G 222	M 0	G 244	M 10	G 203
Y 0	B 241	Y 0	B 247	Y 0	B 237
K 0		K 5		K 0	
#D3DEF1		#EEF4F7		#A1CBED	

C 0	R 241	C 0	R 201	C 0	R 249
M 50	G 156	M 0	G 202	M 25	G 208
Y 20	B 166	Y 0	B 202	Y 0	B 195
K 0		K 30		K 0	
#F19CA6		#C9CACA		#F9D0C3	

C 100	R 0	C 10	R 104	C 38	R 136
M 0	G 138	M 10	G 101	M 0	G 168
Y 50	B 131	Y 9	B 101	Y 60	B 103
K 20		K 70		K 30	
#008A83		#686565		#88A867	

C 0	R 237	C 0	R 76	C 6	R 172
M 18	G 201	M 0	G 73	M 60	G 98
Y 70	B 87	Y 0	B 72	Y 0	B 136
K 10		K 85		K 35	
#EDC957		#4C4948		#AC6288	

07 融合感

色彩漸變　讓色彩的變化有所連結

漸變配色就是將色彩做階段性變化，並進行排列。漸變可藉由調整色相或色調來表現。不過，如果在變化色相的途中混入與色相環順序相異的色彩，或是在變化色調的途中混入色調相異的色彩，就會失去連續性，也就無法得到色彩漸變的效果。愈是使用同一色相的漸變，整體感就愈強。

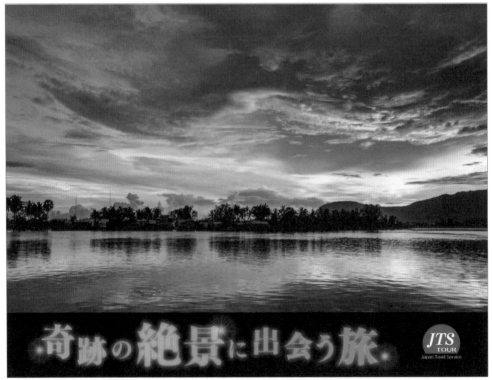

這個設計將存在於主視覺中的美麗漸變用於字體的色彩設計上，強調出壯闊的印象。您也不妨試著將大自然中產生的漸變有效地應用於設計中吧。

範例色彩

C 100	R 0	C 50	R 129	C 29	R 191	C 3	R 250	C 5	R 245	C 3	R 240	C 0	R 240
M 0	G 160	M 0	G 205	M 0	G 217	M 3	G 247	M 12	G 227	M 45	G 161	M 60	G 131
Y 0	B 233	Y 10	B 228	Y 10	B 226	Y 15	B 226	Y 35	B 178	Y 90	B 29	Y 100	B 0
K 0		K 0		K 0		K 0		K 0		K 0		K 0	
00A0E9		#81CDE4		#BFD9E2		#FAF7E2		#F5E3B2		#F0A11D		#F08300	

配色範例

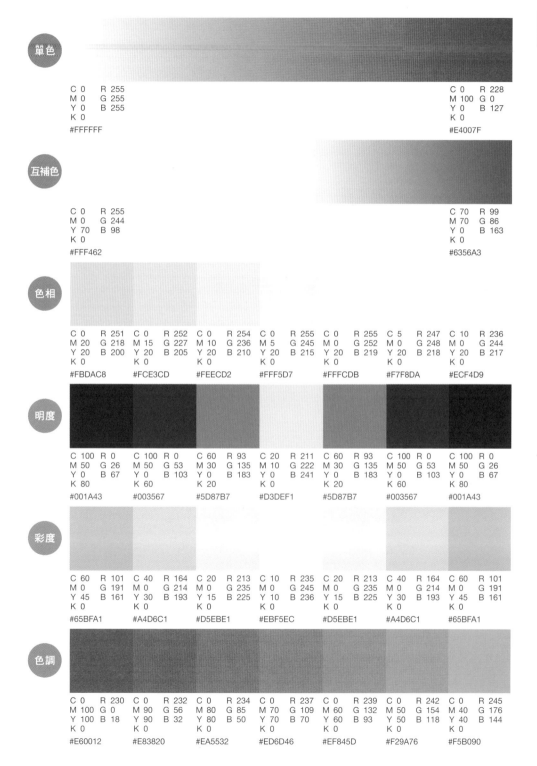

單色

C 0　R 255　M 0　G 255　Y 0　B 255　K 0
#FFFFFF

C 0　R 228　M 100　G 0　Y 0　B 127　K 0
#E4007F

互補色

C 0　R 255　M 0　G 244　Y 70　B 98　K 0
#FFF462

C 70　R 99　M 70　G 86　Y 0　B 163　K 0
#6356A3

色相

C 0　R 251　M 20　G 218　Y 20　B 200　K 0
#FBDAC8

C 0　R 252　M 15　G 227　Y 20　B 205　K 0
#FCE3CD

C 0　R 254　M 10　G 236　Y 20　B 210　K 0
#FEECD2

C 0　R 255　M 5　G 245　Y 20　B 215　K 0
#FFF5D7

C 0　R 255　M 0　G 252　Y 20　B 219　K 0
#FFFCDB

C 5　R 247　M 0　G 248　Y 20　B 218　K 0
#F7F8DA

C 10　R 236　M 0　G 244　Y 20　B 217　K 0
#ECF4D9

明度

C 100　R 0　M 50　G 26　Y 0　B 67　K 80
#001A43

C 100　R 0　M 50　G 53　Y 0　B 103　K 60
#003567

C 60　R 93　M 30　G 135　Y 0　B 183　K 20
#5D87B7

C 20　R 211　M 10　G 222　Y 0　B 241　K 0
#D3DEF1

C 60　R 93　M 30　G 135　Y 0　B 183　K 20
#5D87B7

C 100　R 0　M 50　G 53　Y 0　B 103　K 60
#003567

C 100　R 0　M 50　G 26　Y 0　B 67　K 80
#001A43

彩度

C 60　R 101　M 0　G 191　Y 45　B 161　K 0
#65BFA1

C 40　R 164　M 0　G 214　Y 30　B 193　K 0
#A4D6C1

C 20　R 213　M 0　G 235　Y 15　B 225　K 0
#D5EBE1

C 10　R 235　M 0　G 245　Y 10　B 236　K 0
#EBF5EC

C 20　R 213　M 0　G 235　Y 15　B 225　K 0
#D5EBE1

C 40　R 164　M 0　G 214　Y 30　B 193　K 0
#A4D6C1

C 60　R 101　M 0　G 191　Y 45　B 161　K 0
#65BFA1

色調

C 0　R 230　M 100　G 0　Y 100　B 18　K 0
#E60012

C 0　R 232　M 90　G 56　Y 90　B 32　K 0
#E83820

C 0　R 234　M 80　G 85　Y 80　B 50　K 0
#EA5532

C 0　R 237　M 70　G 109　Y 70　B 70　K 0
#ED6D46

C 0　R 239　M 60　G 132　Y 60　B 93　K 0
#EF845D

C 0　R 242　M 50　G 154　Y 50　B 118　K 0
#F29A76

C 0　R 245　M 40　G 176　Y 40　B 144　K 0
#F5B090

08 融合感

微妙差異 以朦朧的感覺吸引目光

在配色上，有時也會組合相似色，特意打造出朦朧不清的印象。同色相加上十分相近的色調，從遠處看起來就像同一個顏色般的配色稱為「Camaïeu配色」（camaïeu為monochrome（單色）的法文）。此外，比Camaïeu配色稍微多點變化的「Faux Camaïeu配色」，指的是組合相似色相與同一／相似色調色彩的配色（「faux」的意思是「假的」）。

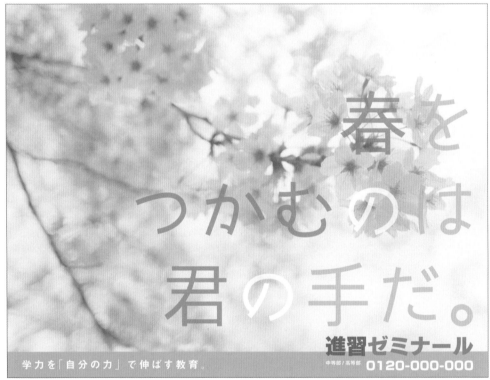

此設計使用了有微妙差異的色彩，在視覺上提升了柔和的印象，除了讓觀看者感受到季節與溫度外，還再加上了一個同色系中較強烈的顏色，讓整體的平衡恰到好處。

範例色彩

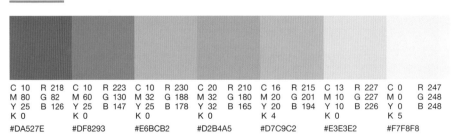

C 10 M 80 Y 25 K 0	R 218 G 82 B 126	C 10 M 60 Y 25 K 0	R 223 G 130 B 147	C 10 M 32 Y 25 K 0	R 230 G 188 B 178	C 20 M 32 Y 32 K 0	R 210 G 180 B 165	C 16 M 20 Y 20 K 4	R 215 G 201 B 194	C 13 M 10 Y 10 K 0	R 227 G 227 B 226	C 0 M 0 Y 0 K 5	R 247 G 248 B 248
#DA527E		#DF8293		#E6BCB2		#D2B4A5		#D7C9C2		#E3E3E2		#F7F8F8	

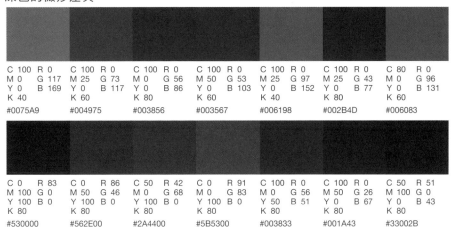

配色範例

● 淡色的微妙差異

C 0	R 250	C 0	R 244	C 0	R 211	C 0	R 245	C 0	R 211	C 10	R 227	C 5	R 241
M 20	G 220	M 40	G 179	M 40	G 155	M 40	G 178	M 40	G 156	M 40	G 174	M 20	G 217
Y 5	B 226	Y 10	B 194	Y 10	B 169	Y 20	B 178	Y 0	B 181	Y 0	B 206	Y 0	B 233
K 0		K 0		K 20		K 0		K 20		K 0		K 0	
#FADCE2		#F4B3C2		#D39BA9		#F5B2B2		#D39CB5		#E3AECE		#F1D9E9	

C 20	R 213	C 40	R 149	C 40	R 164	C 30	R 172	C 45	R 153	C 20	R 215	C 40	R 166
M 0	G 234	M 0	G 192	M 0	G 214	M 0	G 201	M 10	G 194	M 5	G 225	M 0	G 211
Y 20	B 216	Y 40	B 157	Y 30	B 193	Y 40	B 157	Y 45	B 156	Y 40	B 172	Y 45	B 162
K 0		K 15		K 15		K 15		K 0		K 0		K 0	
#D5EAD8		#95C09D		#A4D6C1		#ACC99D		#99C29C		#D7E1AC		#A6D3A2	

● 深色的微妙差異

C 100	R 0	C 100	R 0	C 100	R 0	C 100	R 0	C 100	R 0	C 100	R 0	C 80	R 0
M 0	G 117	M 25	G 73	M 0	G 56	M 50	G 53	M 25	G 97	M 25	G 43	M 0	G 96
Y 0	B 169	Y 0	B 117	Y 0	B 86	Y 0	B 103	Y 0	B 152	Y 0	B 77	Y 0	B 131
K 40		K 60		K 80		K 60		K 40		K 80		K 60	
#0075A9		#004975		#003856		#003567		#006198		#002B4D		#006083	

C 0	R 83	C 0	R 86	C 50	R 42	C 0	R 91	C 100	R 0	C 100	R 0	C 50	R 51
M 100	G 0	M 50	G 46	M 0	G 68	M 0	G 83	M 0	G 56	M 50	G 26	M 100	G 0
Y 100	B 0	Y 100	B 0	Y 100	B 0	Y 100	B 0	Y 50	B 51	Y 0	B 67	Y 0	B 43
K 80		K 80		K 80		K 80		K 80		K 80		K 80	
#530000		#562E00		#2A4400		#5B5300		#003833		#001A43		#33002B	

● 加上色相變化的微妙差異

C 0	R 164	C 0	R 164	C 50	R 80	C 0	R 125	C 0	R 131	C 0	R 164	C 0	R 126
M 0	G 0	M 100	G 0	M 100	G 0	M 100	G 0	M 50	G 78	M 100	G 0	M 100	G 0
Y 100	B 0	Y 50	B 53	Y 0	B 71	Y 100	B 0	Y 100	B 0	Y 0	B 91	Y 0	B 67
K 40		K 40		K 60		K 60		K 60		K 40		K 60	
#A40000		#A40035		#500047		#7D0000		#834E00		#A4005B		#7E0043	

C 0	R 245	C 0	R 245	C 0	R 252	C 0	R 255	C 20	R 215	C 40	R 165	C 40	R 162
M 40	G 178	M 40	G 176	M 20	G 215	M 0	G 249	M 0	G 231	M 0	G 212	M 0	G 215
Y 20	B 178	Y 40	B 144	Y 40	B 161	Y 40	B 177	Y 40	B 175	Y 40	B 173	Y 20	B 212
K 0		K 0		K 0		K 0		K 0		K 0		K 0	
#F5B2B2		#F5B090		#FCD7A1		#FFF9B1		#D7E7AF		#A5D4AD		#A2D7D4	

自然和諧 Natural Harmony

如果用自然光（太陽光）來看東西，照到光的部分看起來會是偏黃的顏色，陰影部分則會是偏藍的顏色。換句話說，這個現象就是「接近『黃色』的照光處，明度和彩度較高；接近『藍紫色』的陰影處，明度和彩度較低」。這種顏色組合稱為「自然和諧」（natural harmony），能夠在視覺上帶給人熟悉的自然印象。

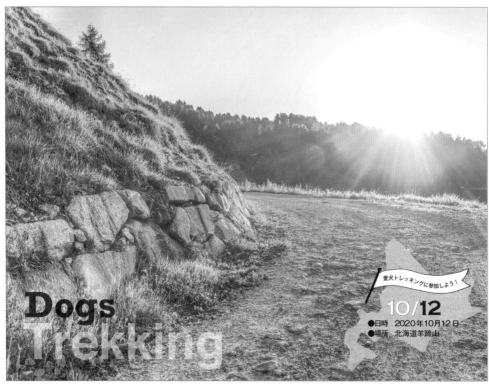

利用大自然中產生的色彩調和，為整體視覺帶來清爽色調。只要參考風景與植物的配色，就能創造出自然的氣氛。

範例色彩

C 30 M 10 Y 75 K 0	R 194 G 204 B 89	C 25 M 5 Y 5 K 0	R 200 G 225 B 238	C 9 M 5 Y 5 K 0	R 236 G 239 B 241	C 18 M 5 Y 60 K 0	R 221 G 224 B 126	C 40 M 35 Y 50 K 0	R 169 G 160 B 130	C 25 M 38 Y 45 K 0	R 200 G 165 B 137	C 12 M 23 Y 37 K 0	R 228 G 202 B 164
#C2CC59		#C8E1EE		#ECEFF1		#DDE07E		#A9A082		#C8A589		#E4CAA4	

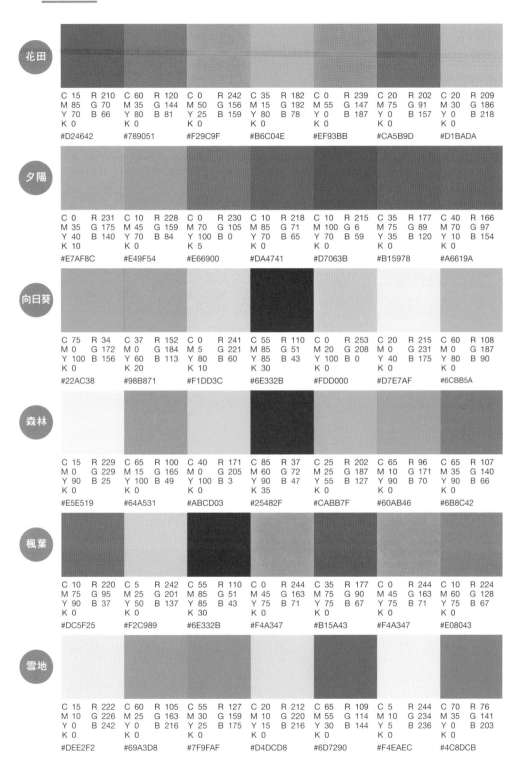

花田

C 15 R 210	C 60 R 120	C 0 R 242	C 35 R 182	C 0 R 239	C 20 R 202	C 20 R 209
M 85 G 70	M 35 G 144	M 50 G 156	M 15 G 192	M 55 G 147	M 75 G 91	M 30 G 186
Y 70 B 66	Y 80 B 81	Y 25 B 159	Y 80 B 78	Y 0 B 187	Y 0 B 157	Y 0 B 218
K 0	K 0	K 0	K 0	K 0	K 0	K 0
#D24642	#789051	#F29C9F	#B6C04E	#EF93BB	#CA5B9D	#D1BADA

夕陽

C 0 R 231	C 10 R 228	C 0 R 230	C 10 R 218	C 10 R 215	C 35 R 177	C 40 R 166
M 35 G 175	M 45 G 159	M 70 G 105	M 85 G 71	M 100 G 6	M 75 G 89	M 70 G 97
Y 40 B 140	Y 70 B 84	Y 100 B 0	Y 70 B 65	Y 70 B 59	Y 35 B 120	Y 10 B 154
K 10	K 0	K 5	K 0	K 0	K 0	K 0
#E7AF8C	#E49F54	#E66900	#DA4741	#D7063B	#B15978	#A6619A

向日葵

C 75 R 34	C 37 R 152	C 0 R 241	C 55 R 110	C 0 R 253	C 20 R 215	C 60 R 108
M 0 G 172	M 0 G 184	M 5 G 221	M 85 G 51	M 20 G 208	M 0 G 231	M 0 G 187
Y 100 B 156	Y 60 B 113	Y 80 B 60	Y 85 B 43	Y 100 B 0	Y 40 B 175	Y 80 B 90
K 0	K 20	K 10	K 30	K 0	K 0	K 0
#22AC38	#98B871	#F1DD3C	#6E332B	#FDD000	#D7E7AF	#6CBB5A

森林

C 15 R 229	C 65 R 100	C 40 R 171	C 85 R 37	C 25 R 202	C 65 R 96	C 65 R 107
M 0 G 229	M 15 G 165	M 0 G 205	M 60 G 72	M 25 G 187	M 10 G 171	M 35 G 140
Y 90 B 25	Y 100 B 49	Y 100 B 3	Y 90 B 47	Y 55 B 127	Y 90 B 70	Y 90 B 66
K 0	K 0	K 0	K 35	K 0	K 0	K 0
#E5E519	#64A531	#ABCD03	#25482F	#CABB7F	#60AB46	#6B8C42

楓葉

C 10 R 220	C 5 R 242	C 55 R 110	C 0 R 244	C 35 R 177	C 0 R 244	C 10 R 224
M 75 G 95	M 25 G 201	M 85 G 51	M 45 G 163	M 75 G 90	M 45 G 163	M 60 G 128
Y 90 B 37	Y 50 B 137	Y 85 B 43	Y 75 B 71	Y 75 B 67	Y 75 B 71	Y 75 B 67
K 0	K 0	K 30	K 0	K 0	K 0	K 0
#DC5F25	#F2C989	#6E332B	#F4A347	#B15A43	#F4A347	#E08043

雪地

C 15 R 222	C 60 R 105	C 55 R 127	C 20 R 212	C 65 R 109	C 5 R 244	C 70 R 76
M 10 G 226	M 25 G 163	M 30 G 159	M 10 G 220	M 55 G 114	M 10 G 234	M 35 G 141
Y 0 B 242	Y 0 B 216	Y 25 B 175	Y 15 B 216	Y 30 B 144	Y 5 B 236	Y 0 B 203
K 0	K 0	K 0	K 0	K 0	K 0	K 0
#DEE2F2	#69A3D8	#7F9FAF	#D4DCD8	#6D7290	#F4EAEC	#4C8DCB

人工和諧 Complex Harmony

與自然光所見景象（請參照P.056）相反，接近「藍紫色」的色彩明度和彩度較高、接近「黃色」的色彩明度和彩度較低，將這兩者加以組合的配色就稱為「人工和諧」（complex harmony，「complex」為「複雜」之意）。這種不會出現在自然界的配色，能帶來違和感及不可思議的感覺，用來表現不尋常、人工、嶄新的印象時相當有效果。

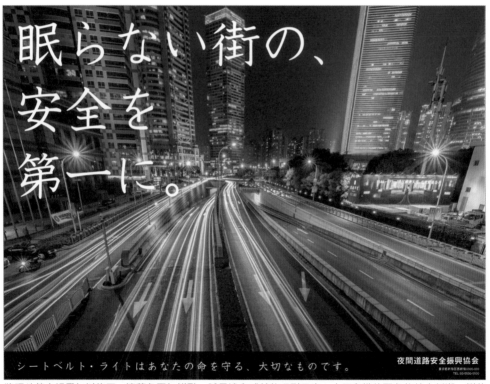

將照片等主視覺加以修正，讓藍色更加鮮豔，賦予違和感就能吸引目光。人工和諧的配色能給人新潮、俐落的印象，也常用於針對年輕族群的服裝時尚上。

範例色彩

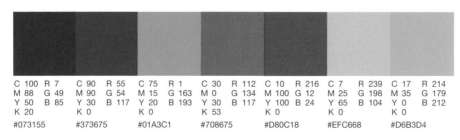

C 100	R 7	C 90	R 55	C 75	R 1	C 30	R 112	C 10	R 216	C 7	R 239	C 17	R 214
M 88	G 49	M 90	G 54	M 15	G 163	M 0	G 134	M 100	G 12	M 25	G 198	M 35	G 179
Y 50	B 85	Y 30	B 117	Y 20	B 193	Y 30	B 117	Y 100	B 24	Y 65	B 104	Y 0	B 212
K 20		K 0		K 0		K 53		K 0		K 0		K 0	
#073155		#373675		#01A3C1		#708675		#D80C18		#EFC668		#D6B3D4	

配色範例

● 多色相的組合

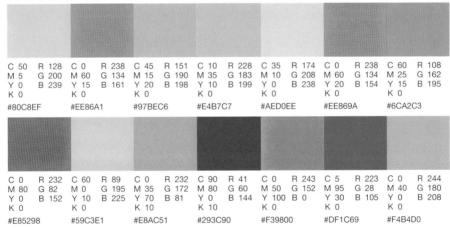

C 5 R 223	C 0 R 250	C 100 R 0	C 0 R 240	C 60 R 111	C 0 R 231	C 100 R 0
M 95 G 24	M 30 G 190	M 0 G 159	M 60 G 131	M 0 G 186	M 95 G 33	M 0 G 160
Y 20 B 115	Y 100 B 0	Y 35 B 176	Y 90 B 30	Y 100 B 44	Y 0 B 71	Y 0 B 233
K 0	K 0	K 0	K 0	K 0	K 0	K 0
#DF1873	#FABE00	#009FB0	#F0831E	#6FBA2C	#E72147	#00A0E9

C 50 R 134	C 0 R 243	C 0 R 228	C 0 R 215	C 25 R 179	C 0 R 214	C 100 R 0
M 0 G 184	M 0 G 225	M 50 G 142	M 100 G 0	M 100 G 0	M 100 G 0	M 0 G 151
Y 100 B 27	Y 100 B 0	Y 100 B 0	Y 50 B 74	Y 0 B 121	Y 0 B 119	Y 0 B 219
K 10	K 10	K 10	K 10	K 10	K 10	K 10
#86B81B	#F3E100	#E48E00	#D7004A	#B30079	#D60077	#0097DB

C 15 R 208	C 65 R 84	C 0 R 231	C 80 R 50	C 0 R 232	C 12 R 229	C 70 R 38
M 100 G 18	M 15 G 171	M 90 G 54	M 40 G 126	M 90 G 56	M 30 G 183	M 0 G 183
Y 100 B 27	Y 20 B 195	Y 50 B 86	Y 65 B 105	Y 75 B 54	Y 100 B 0	Y 30 B 188
K 0	K 0	K 0	K 0	K 0	K 0	K 0
#D0121B	#54ABC3	#E73656	#327E69	#E83836	#E5B700	#26B7BC

● 暖色與冷色的組合

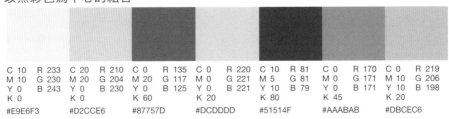

C 50 R 128	C 0 R 238	C 45 R 151	C 10 R 228	C 35 R 174	C 0 R 238	C 60 R 108
M 5 G 200	M 60 G 134	M 15 G 190	M 35 G 183	M 10 G 208	M 60 G 134	M 25 G 162
Y 0 B 239	Y 15 B 161	Y 20 B 198	Y 10 B 199	Y 0 B 238	Y 20 B 154	Y 15 B 195
K 0	K 0	K 0	K 0	K 0	K 0	K 0
#80C8EF	#EE86A1	#97BEC6	#E4B7C7	#AED0EE	#EE869A	#6CA2C3

C 0 R 232	C 60 R 89	C 0 R 232	C 90 R 41	C 0 R 243	C 5 R 223	C 0 R 244
M 80 G 82	M 0 G 195	M 35 G 172	M 80 G 60	M 50 G 152	M 95 G 28	M 40 G 180
Y 0 B 152	Y 0 B 225	Y 70 B 81	Y 0 B 144	Y 100 B 0	Y 30 B 105	Y 0 B 208
K 0	K 0	K 10	K 10	K 0	K 0	K 0
#E85298	#59C3E1	#E8AC51	#293C90	#F39800	#DF1C69	#F4B4D0

● 以無彩色為中心的組合

C 10 R 233	C 20 R 210	C 0 R 135	C 0 R 220	C 10 R 81	C 0 R 170	C 0 R 219
M 10 G 230	M 20 G 204	M 0 G 117	M 0 G 221	M 5 G 81	M 0 G 171	M 10 G 206
Y 0 B 243	Y 0 B 230	Y 0 B 125	Y 0 B 221	Y 10 B 79	Y 0 B 171	Y 10 B 198
K 0	K 0	K 60	K 20	K 80	K 45	K 20
#E9E6F3	#D2CCE6	#87757D	#DCDDDD	#51514F	#AAABAB	#DBCEC6

互補色配色 清楚做出色彩差異

色相環位於正對面（180度）位置上的色彩稱為「互補色」。將這組能產生最強烈色相對比的色彩加以組合的話，就能強調出彼此的鮮豔度，進而產生華麗、高調的印象。雖然這組顏色的明度愈接近、彩度愈高效果會愈好，但也會因此變得容易產生光暈（halation，色彩交界處閃閃發光而難以看清的現象），還請注意。

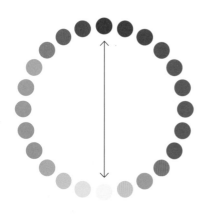

大膽使用鮮豔色調（24色相環）中的互補色，能讓觀看者感受到存在感。即使只用幾個顏色也能打造吸睛的設計，相當有效果。

範例色彩

C 100	R 29	C 0	R 255
M 100	G 32	M 0	G 241
Y 0	B 136	Y 100	B 0
K 0		K 0	

#1D2088　　　　#FFF100

配色範例

● 較亮的色調

C 0 R 228	C 5 R 250	C 75 R 34	C 100 R 0
M 100 G 0	M 0 G 238	M 0 G 172	M 0 G 160
Y 0 B 127	Y 90 B 0	Y 100 B 56	Y 0 B 233
K 0	K 0	K 0	K 0
#E4007F	#FAEE00	#22AC38	#00A0E9

C 0 R 230 C 0 R 243
M 95 G 22 M 50 G 152
Y 20 B 115 Y 100 B 0
K 0 K 0
#E61673 #F39800

C 50 R 134	C 0 R 243	C 0 R 228	C 0 R 215
M 0 G 184	M 0 G 225	M 50 G 142	M 100 G 0
Y 100 B 27	Y 100 B 0	Y 100 B 0	Y 50 B 74
K 10	K 10	K 10	K 10
#86B81B	#F3E100	#E48E00	#D7004A

C 0 R 214 C 100 R 0
M 100 G 0 M 0 G 151
Y 0 B 119 Y 0 B 219
K 10 K 10
#D60077 #0097DB

● 較暗的色調

C 0 R 135	C 100 R 0	C 0 R 83	C 100 R 0
M 20 G 112	M 75 G 28	M 100 G 0	M 0 G 56
Y 80 B 22	Y 0 B 88	Y 100 B 0	Y 0 B 86
K 60	K 60	K 80	K 80
#877016	#001C58	#530000	#003856

C 0 R 167 C 80 R 0
M 80 G 55 M 0 G 125
Y 40 B 74 Y 40 B 122
K 40 K 40
#A7374A #007D7A

C 40 R 90	C 40 R 88	C 0 R 85	C 100 R 0
M 80 G 27	M 0 G 112	M 100 G 0	M 0 G 55
Y 0 B 82	Y 80 B 38	Y 0 B 37	Y 100 B 5
K 60	K 60	K 80	K 80
#5A1B52	#587026	#550025	#003705

C 0 R 189 C 60 R 65
M 60 G 103 M 0 G 156
Y 60 B 72 Y 0 B 192
K 30 K 30
#BD6748 #419CC0

● 加上色調差

C 0 R 229	C 100 R 0	C 0 R 232	C 40 R 143
M 100 G 0	M 0 G 55	M 80 G 82	M 0 G 184
Y 25 B 106	Y 75 B 30	Y 0 B 152	Y 40 B 150
K 0	K 80	K 0	K 20
#E5006A	#00371E	#E85298	#8FB896

C 0 R 215 C 80 R 0
M 100 G 0 M 0 G 127
Y 75 B 47 Y 20 B 148
K 10 K 40
#D7002F #007F94

C 80 R 0	C 0 R 214	C 10 R 227	C 75 R 0
M 20 G 153	M 30 G 170	M 40 G 174	M 0 G 94
Y 0 B 217	Y 40 B 133	Y 0 B 206	Y 100 B 21
K 0	K 20	K 0	K 60
#0099D9	#D6AA85	#E3AECE	#005E15

C 0 R 246 C 60 R 84
M 40 G 173 M 30 G 123
Y 80 B 60 Y 0 B 168
K 0 K 30
#F6AD3C #547BA8

補色分割配色 讓人感受到柔和的差異

基準色（單色）的互補色，加上與其兩兩相鄰的色彩（兩種相似色）的三色組合，稱為「補色分割配色」。在色相環上畫線連結三色的位置關係的話，從基準色往互補色的方向會是呈現分裂的形狀，因而得名。這種配色的特徵是，能給人比起互補色配色（請參照P.060）更加柔和的印象。如果將兩種相似色的面積擴大，會更容易帶出整體感。

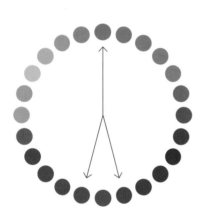

使用了濃色調中（24色相環）補色分割的配色範例。配合主視覺洋裝的綠色，利用深色調來賦予設計高貴感。

範例色彩

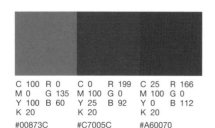

C 100	R 0	C 0	R 199	C 25	R 166
M 0	G 135	M 100	G 0	M 100	G 0
Y 100	B 60	Y 25	B 92	Y 0	B 112
K 20		K 20		K 20	
#00873C		#C7005C		#A60070	

配色範例

● 較亮的色調

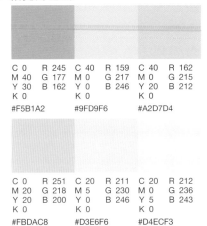

C 0 R 245	C 40 R 159	C 40 R 162
M 40 G 177	M 0 G 217	M 0 G 215
Y 30 B 162	Y 0 B 246	Y 20 B 212
K 0	K 0	K 0
#F5B1A2	#9FD9F6	#A2D7D4

C 0 R 251	C 20 R 211	C 20 R 212
M 20 G 218	M 5 G 230	M 0 G 236
Y 20 B 200	Y 0 B 246	Y 5 B 243
K 0	K 0	K 0
#FBDAC8	#D3E6F6	#D4ECF3

C 60 R 101	C 0 R 238	C 0 R 239
M 0 G 191	M 60 G 135	M 60 G 133
Y 45 B 161	Y 20 B 180	Y 30 B 140
K 0	K 0	K 0
#65BFA1	#EE87B4	#EF858C

C 0 R 252	C 40 R 164	C 40 R 161
M 20 G 215	M 30 G 171	M 10 G 203
Y 40 B 161	Y 0 B 214	Y 0 B 237
K 0	K 0	K 0
#FCD7A1	#A4ABD6	#A1CBED

● 較暗的色調

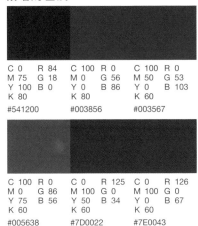

C 0 R 84	C 100 R 0	C 100 R 0
M 75 G 18	M 0 G 56	M 50 G 53
Y 100 B 0	Y 0 B 86	Y 0 B 103
K 80	K 80	K 60
#541200	#003856	#003567

C 100 R 0	C 0 R 125	C 0 R 126
M 0 G 86	M 100 G 0	M 100 G 0
Y 75 B 56	Y 50 B 34	Y 0 B 67
K 60	K 60	K 60
#005638	#7D0022	#7E0043

C 0 R 135	C 80 R 36	C 80 R 0
M 20 G 112	M 80 G 23	M 40 G 66
Y 80 B 22	Y 0 B 84	Y 0 B 109
K 60	K 60	K 60
#877016	#241754	#00426D

C 0 R 164	C 75 R 9	C 100 R 0
M 100 G 0	M 0 G 124	M 0 G 114
Y 0 B 91	Y 100 B 37	Y 75 B 77
K 40	K 40	K 40
#A4005B	#097C25	#00724D

● 鮮豔的色調

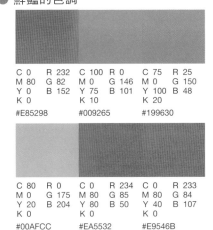

C 0 R 232	C 100 R 0	C 75 R 25
M 80 G 82	M 0 G 146	M 0 G 150
Y 0 B 152	Y 75 B 101	Y 100 B 48
K 0	K 10	K 20
#E85298	#009265	#199630

C 80 R 0	C 0 R 234	C 0 R 233
M 0 G 175	M 80 G 85	M 80 G 84
Y 20 B 204	Y 80 B 50	Y 40 B 107
K 0	K 0	K 0
#00AFCC	#EA5532	#E9546B

● 黯淡的色調

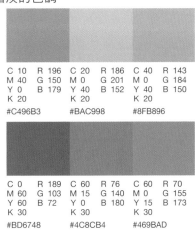

C 10 R 196	C 20 R 186	C 40 R 143
M 40 G 150	M 0 G 201	M 0 G 184
Y 0 B 179	Y 40 B 152	Y 40 B 150
K 20	K 20	K 20
#C496B3	#BAC998	#8FB896

C 0 R 189	C 60 R 76	C 60 R 70
M 60 G 104	M 15 G 140	M 0 G 155
Y 60 B 72	Y 0 B 180	Y 15 B 173
K 30	K 30	K 30
#BD6748	#4C8CB4	#469BAD

三角形配色 用均等的色相差建立良好平衡

將色相環劃分成三等分所挑選出來的色彩組合,稱為「三角形配色」。將透過此方法選出的三個色相畫線連結,在色相環之中會呈現正三角形。選色時建議以在色相環中旋轉正三角形的感覺思考(即使不是完全的正三角形,接近正三角形也可以算是三角形配色)。因為三個顏色的色相差是均等的,能夠賦予設計良好的平衡。

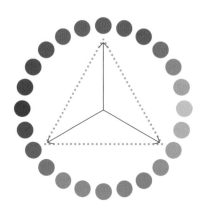

將黯淡色調(24色相環)劃分為三等分來配色的網站設計。用其中一色來當作主色,一色當作輔色,剩下的一色則當作強調色使用,使設計產生整體感。

範例色彩

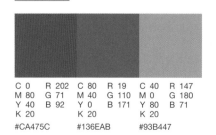

C 0	R 202	C 80	R 19	C 40	R 147
M 80	G 71	M 40	G 110	M 0	G 180
Y 40	B 92	Y 0	B 171	Y 80	B 71
K 20		K 20		K 20	
#CA475C		#136EAB		#93B447	

配色範例

● 較亮的色調

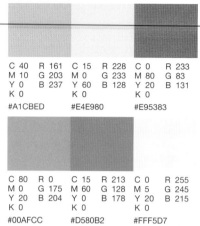

C 40　R 161　　C 15　R 228　　C 0　　R 233
M 10　G 203　　M 0　　G 233　　M 80　G 83
Y 0　　B 237　　Y 60　B 128　　Y 20　B 131
K 0　　　　　　K 0　　　　　　K 0

#A1CBED　　#E4E980　　#E95383

C 80　R 0　　　C 15　R 213　　C 0　　R 255
M 0　　G 175　　M 60　G 128　　M 5　　G 245
Y 20　B 204　　Y 0　　B 178　　Y 20　B 215
K 0　　　　　　K 0　　　　　　K 0

#00AFCC　　#D580B2　　#FFF5D7

C 15　R 221　　C 0　　R 252　　C 20　R 213
M 20　G 209　　M 15　G 227　　M 0　　G 235
Y 0　　B 231　　Y 20　B 205　　Y 15　B 225
K 0　　　　　　K 0　　　　　　K 0

#DDD1E7　　#FCE3CD　　#D5EBE1

C 40　R 161　　C 10　R 237　　C 0　　R 244
M 10　G 203　　M 0　　G 241　　M 40　G 179
Y 0　　B 237　　Y 40　B 176　　Y 10　B 194
K 0　　　　　　K 0　　　　　　K 0

#A1CBED　　#EDF1B0　　#F4B3C2

● 較暗的色調

C 100　R 0　　　C 0　　R 129　　C 75　R 24
M 0　　　G 86　　M 60　G 66　　M 100　G 0
Y 75　　B 56　　Y 80　B 14　　Y 0　　B 45
K 60　　　　　　K 60　　　　　　K 80

#005638　　#81420E　　#18002D

C 75　R 9　　　C 0　　R 164　　C 100　R 0
M 0　　G 124　　M 100　G 0　　M 0　　G 114
Y 100　B 37　　Y 0　　B 91　　Y 75　B 77
K 40　　　　　　K 40　　　　　　K 40

#097C25　　#A4005B　　#00724D

C 0　　R 126　　C 100　R 0　　　C 0　　R 125
M 100　G 0　　M 0　　　G 86　　M 100　G 0
Y 0　　B 67　　Y 75　　B 56　　Y 50　B 34
K 60　　　　　　K 60　　　　　　K 60

#7E0043　　#005638　　#7D0022

C 0　　R 178　　C 0　　R 126　　C 100　R 0
M 25　G 141　　M 100　G 0　　M 0　　G 116
Y 100　B 0　　Y 0　　B 67　　Y 25　B 141
K 40　　　　　　K 60　　　　　　K 40

#B28D00　　#7E0043　　#00748D

● 鮮豔的色調

C 80　R 0　　　C 0　　R 229　　C 20　R 218
M 20　G 153　　M 100　G 0　　M 0　　G 226
Y 0　　B 217　　Y 25　B 106　　Y 80　B 74
K 0　　　　　　K 0　　　　　　K 0

#0099D9　　E5006A　　#DAE24A

C 75　R 90　　　C 100　R 0　　　C 0　　R 221
M 100　G 20　　M 0　　　G 146　　M 75　G 90
Y 0　　B 126　　Y 75　B 101　　Y 100　B 0
K 10　　　　　　K 10　　　　　　K 10

#5A147E　　#009265　　#DD5A00

● 黯淡的色調

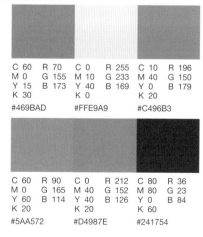

C 60　R 70　　　C 0　　R 255　　C 10　R 196
M 0　　G 155　　M 10　G 233　　M 40　G 150
Y 15　B 173　　Y 40　B 169　　Y 0　　B 179
K 30　　　　　　K 0　　　　　　K 20

#469BAD　　#FFE9A9　　#C496B3

C 60　R 90　　　C 0　　R 212　　C 80　R 36
M 0　　G 165　　M 40　G 152　　M 80　G 23
Y 60　B 114　　Y 40　B 126　　Y 0　　B 84
K 20　　　　　　K 20　　　　　　K 60

#5AA572　　#D4987E　　#241754

矩形配色 帶來節奏上的變化

將色相環劃分成四等粉所挑選出來的色彩組合，稱為「矩形配色」（註：又稱「十字配色」、「正方形配色」）。將透過此方法選出的四個色相畫線連結，在色相環之中會呈現正方形。選色時建議以在色相環中旋轉正方形的感覺思考，選出四種用於配色的色彩。這種方法的色相差比三角形配色（請參照P.064）更小，能夠透過均等的色相變化賦予設計帶有節奏感的印象。

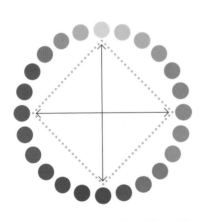

利用了將強烈色調（24色相環）分割為四的配色在模板上加以組合，為設計營造出富具趣味感的氛圍。同時使用了互補色的組合，給人多采多姿的印象。

範例色彩

C 0 R 243 M 0 G 225 Y 100 B 0 K 10 #F3E100	C 100 R 0 M 0 G 149 Y 50 B 141 K 10 #00958D	C 100 R 29 M 100 G 32 Y 0 B 136 K 0 #1D2088	C 0 R 215 M 100 G 0 Y 50 B 74 K 10 #D7004A

● 較亮的色調

C 0	R 250	C 40	R 165	C 0	R 254	C 0	R 214
M 20	G 220	M 0	G 212	M 10	G 236	M 30	G 170
Y 5	B 226	Y 40	B 173	Y 40	B 210	Y 40	B 133
K 0		K 0		K 0		K 20	
#FADCE2		#A5D4AD		#FEECD2		#D6AA85	

C 30	R 187	C 40	R 161	C 0	R 245	C 10	R 237
M 40	G 161	M 0	G 216	M 40	G 177	M 0	G 241
Y 0	B 203	Y 10	B 230	Y 30	B 162	Y 40	B 176
K 0		K 0		K 0		K 0	
#BBA1CB		#A1D8E6		#F5B1A2		#EDF1B0	

C 45	R 135	C 70	R 39	C 0	R 222	C 0	R 221
M 60	G 98	M 0	G 172	M 0	G 212	M 70	G 102
Y 0	B 153	Y 35	B 169	Y 60	B 110	Y 35	B 115
K 20		K 10		K 20		K 10	
#876299		#27ACA9		#DED46E		#DD6673	

C 0	R 250	C 20	R 213	C 0	R 252	C 20	R 211
M 20	G 220	M 0	G 234	M 20	G 215	M 10	G 222
Y 0	B 233	Y 20	B 216	Y 40	B 161	Y 0	B 241
		K 0		K 0		K 0	
#FADCE9		#D5EAD8		#FCD7A1		#D3DEF1	

● 較暗的色調

C 0	R 83	C 50	R 42	C 50	R 51	C 100	R 0
M 100	G 0	M 0	G 68	M 100	G 0	M 0	G 56
Y 100	B 0	Y 100	B 0	Y 0	B 43	Y 0	B 86
K 80		K 80		K 80		K 80	
#530000		#2A4400		#33002B		#003856	

C 100	R 0	C 0	R 138	C 0	R 84	C 80	R 0
M 75	G 0	M 0	G 128	M 100	G 0	M 0	G 95
Y 0	B 56	Y 100	B 0	Y 25	B 24	Y 0	B 93
K 80		K 60		K 80		K 60	
#000038		#8A8000		#540018		#005F5D	

C 0	R 129	C 20	R 144	C 80	R 0	C 60	R 74
M 60	G 66	M 80	G 50	M 20	G 82	M 0	G 135
Y 80	B 14	Y 0	B 109	Y 80	B 120	Y 80	B 62
K 60		K 40		K 60		K 40	
#81420E		#90326D		#005278		#4A873E	

C 80	R 0	C 80	R 19	C 0	R 213	C 0	R 202
M 0	G 148	M 40	G 110	M 40	G 149	M 80	G 70
Y 80	B 83	Y 0	B 171	Y 80	B 51	Y 0	B 132
K 20		K 20		K 20		K 20	
#009453		#136EAB		#D59533		#CA4684	

● 鮮豔的色調

C 0	R 243	C 0	R 221	C 70	R 93	C 70	R 39
M 0	G 225	M 70	G 102	M 70	G 80	M 0	G 172
Y 100	B 0	Y 35	B 115	Y 0	B 153	Y 35	B 169
K 10		K 10		K 10		K 10	
#F3E100		#DD6673		#5D5099		#27ACA9	

C 0	R 215	C 50	R 138	C 50	R 134	C 100	R 0
M 100	G 0	M 100	G 1	M 0	G 184	M 0	G 151
Y 100	B 15	Y 0	B 123	Y 100	B 27	Y 0	B 219
K 10		K 10		K 10		K 10	
#D7000F		#8A017B		#86B81B		#0097DB	

● 黯淡的色調

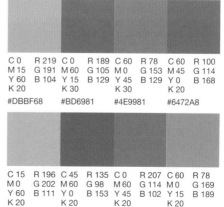

C 0	R 219	C 0	R 189	C 60	R 78	C 60	R 100
M 15	G 191	M 60	G 105	M 0	G 153	M 45	G 114
Y 60	B 104	Y 15	B 129	Y 45	B 129	Y 0	B 168
K 20		K 30		K 30		K 20	
#DBBF68		#BD6981		#4E9981		#6472A8	

C 15	R 196	C 45	R 135	C 0	R 207	C 60	R 78
M 0	G 202	M 60	G 98	M 60	G 114	M 0	G 169
Y 60	B 111	Y 0	B 153	Y 45	B 102	Y 15	B 189
K 20		K 20		K 20		K 20	
#C4CA6F		#876299		#CF7266		#4EA9BD	

六色配色 在繽紛之中又能維持統一感

將色相環劃分成六等分的色彩相互組合，稱為「六色配色」。將六個色相畫線連結，在色相環之中會呈現正六角形。選色時建議以在色相環中旋轉正六角形的感覺思考（接近正六角形的色彩也能夠搭配組合）。這個配色法能在色彩數量多的情況下維持統一感，並帶給人熱鬧的印象。在二到六等分的「色相分割」配色之中，您可以自由選擇色調。

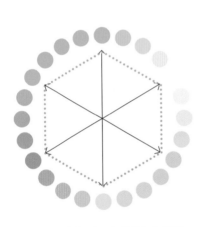

以相當淡的色調（24色相環）為基調，以六色配色的明信片。即使繽紛多彩，整體也還是能維持柔和的印象。顯眼的花朵和緞帶的部分使用稍微較濃的色調吸引目光，營造出一個不會令人覺得模糊不清、有凝聚力的設計。

範例色彩

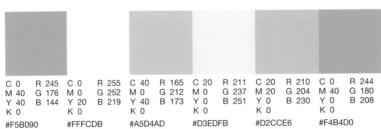

C 0	R 245	C 0	R 255	C 40	R 165	C 20	R 211	C 20	R 210	C 0	R 244
M 40	G 176	M 0	G 252	M 0	G 212	M 0	G 237	M 20	G 204	M 40	G 180
Y 40	B 144	Y 20	B 219	Y 0	B 173	Y 0	B 251	Y 0	B 230	Y 0	B 208
K 0		K 0		K 0		K 0		K 0		K 0	
#F5B090		#FFFCDB		#A5D4AD		#D3EDFB		#D2CCE6		#F4B4D0	

配色範例

● 較亮的色調

| C 0
M 0
Y 40
K 0 | R 255
G 249
B 177 | C 0
M 20
Y 20
K 0 | R 251
G 218
B 200 | C 40
M 0
Y 0
K 0 | R 159
G 217
B 246 | C 20
M 20
Y 0
K 0 | R 210
G 204
B 230 | C 0
M 40
Y 0
K 0 | R 244
G 180
B 208 | C 20
M 0
Y 20
K 0 | R 213
G 234
B 216 |
| #FFF9B1 | | #FBDAC8 | | #9FD9F6 | | #D2CCE6 | | #F4B4D0 | | #D5EAD8 | |

| C 52
M 70
Y 0
K 10 | R 132
G 85
B 153 | C 20
M 0
Y 80
K 0 | R 218
G 226
B 74 | C 0
M 45
Y 60
K 0 | R 244
G 164
B 102 | C 70
M 18
Y 0
K 10 | R 48
G 154
B 208 | C 70
M 0
Y 52
K 10 | R 49
G 170
B 138 | C 0
M 70
Y 18
K 10 | R 221
G 103
B 136 |
| #845599 | | DAE24A | | #F4A466 | | #309AD0 | | #31AA8A | | #DD6788 | |

● 較暗的色調

| C 0
M 80
Y 80
K 60 | R 127
G 37
B 9 | C 0
M 0
Y 80
K 60 | R 138
G 130
B 25 | C 80
M 80
Y 0
K 60 | R 36
G 23
B 84 | C 0
M 80
Y 0
K 60 | R 128
G 33
B 81 | C 80
M 0
Y 0
K 60 | R 0
G 96
B 131 | C 80
M 0
Y 80
K 60 | R 0
G 93
B 48 |
| #7F2509 | | #8A8219 | | #241754 | | #802151 | | #006083 | | #005D30 | |

| C 0
M 25
Y 100
K 60 | R 135
G 106
B 0 | C 75
M 0
Y 100
K 40 | R 9
G 124
B 37 | C 50
M 100
Y 0
K 60 | R 80
G 0
B 71 | C 0
M 100
Y 50
K 40 | R 164
G 0
B 53 | C 100
M 50
Y 50
K 40 | R 0
G 73
B 134 | C 100
M 0
Y 50
K 60 | R 0
G 87
B 82 |
| #876A00 | | #097C25 | | #500047 | | #A40035 | | #004986 | | #005752 | |

● 鮮豔的色調

| C 100
M 0
Y 50
K 0 | R 0
G 158
B 150 | C 0
M 100
Y 50
K 0 | R 229
G 0
B 79 | C 50
M 100
Y 0
K 0 | R 146
G 7
B 131 | C 100
M 50
Y 0
K 0 | R 0
G 104
B 183 | C 0
M 50
Y 100
K 0 | R 243
G 152
B 0 | C 50
M 0
Y 100
K 0 | R 143
G 195
B 31 |
| #009E96 | | #E5004F | | #920783 | | #0068B7 | | #F39800 | | #8FC31F | |

● 黯淡的色調

| C 60
M 0
Y 15
K 20 | R 78
G 169
B 189 | C 0
M 40
Y 30
K 20 | R 212
G 153
B 141 | C 0
M 15
Y 60
K 20 | R 219
G 191
B 104 | C 40
M 30
Y 0
K 20 | R 142
G 149
B 186 | C 45
M 0
Y 60
K 20 | R 133
G 178
B 113 | C 10
M 40
Y 0
K 20 | R 196
G 150
B 179 |
| #4EA9BD | | #D4998D | | #DBBF68 | | #8E95BA | | #85B271 | | #C496B3 | |

因媒體不同產生的配色差異

在進行配色時,必須意識到實際上所使用的輸出方式會有所不同。在此將解説根據印刷方式與素材不同,所見景象也會隨之改變的紙媒體;以及輸出到顯示器畫面的網路媒體,其各自應注意的重點。

紙媒體特有的表現

就算可以一以概之為「紙」,但用來印刷的紙,還能根據表面光澤與質感上的差異,分為有光紙、無光紙、普通紙等等,呈現出的色彩也會各異其趣。此外,就算是「白紙」,也會根據紙的品牌與材質等而有各種不同的白色。紙色跟所想的有色差,或是印刷時使用的油墨並非一般的CMYK四色(印刷五色以上等等)、追加特色的情況,就很容易讓設計上的配色多了料想不到的印象。為了避免這樣的事態,印刷時還請務必事先掌握用紙與油墨的相關資訊,這點很重要。

當紙色並非白色時,也可以直接將紙色當作一色來設計。和油墨的顏色相互組合,就能表現出紙媒體特有的韻味。

網路媒體與色彩的關係

網路媒體是以電腦顯示器或智慧型手機畫面瀏覽為前提的媒體,所見的色彩表現會因機種或設定而有所不同。此外,瀏覽的場所(室內或戶外等),也會影響所見景象。因為網路媒體的色彩會因瀏覽環境而異,所以對設計師而言,要向所有人正確傳達出意圖表現的色彩是相當困難的。此外,顯示器或是液晶螢幕是以RGB輸出;不過在網頁上指定色彩時,則通常是使用16進位色碼(例如:白色是「#FFFFFF」等。)

在網路媒體上,比起顯示細微色彩差異的設計,更適合使用強調互補色等差異的設計。

PART

3

基礎
配色技巧

（24 種技巧與設計範例）

／／／／／

在此將解說用以構成設計基礎的配色技巧。
您不妨以PART2的配色模式為樣本，在範例中邊用邊學。

以單色進行設計

所謂單色設計，指的是用所選色加上媒體色（紙媒體主要為白色）共2色來表現。如果選擇差異明顯的顏色，就可以加強和媒體色之間的對比，也就更容易吸引目光。

差異明顯的配色

即使設計上只使用單色，只要選擇差異明顯的配色，就會更容易吸引目光。

以濃淡為設計添加緩急

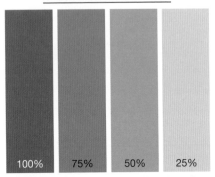

只要改變用色的濃淡，即使只有單色，也能夠產生各式各樣的變化。

加上其他點綴

利用濃淡差異和媒體色加上點綴，讓設計的魅力進一步提升。

如果濃淡差異不夠明顯 ✕

如果濃淡只有些許差異，可讀性就會變弱，設計也會變得難以傳遞資訊

☑ 單色設計，指的是用所選色加上媒體色2色來進行設計。

☑ 使用差異愈明顯的配色，愈能打造分明感，更容易吸引目光。

以色塊劃分的海報上半部採用企業代表色為底色，能夠瞬間吸引住目光。綴以左上角的挖空窗口，能減少上半部的沉重感，讓整體達到平衡。下半部以LOGO打淡點綴，在設計上讓人一眼就能看出是哪一間店的廣告。

範例配色

能讓食物感覺更加美味的暖色系，時常應用於飲食店的LOGO上。紅色能讓人聯想到料理時的火焰、肉品等。

C 0	R 182
M 100	G 0
Y 100	B 5
K 30	

#B60005

基於「有朝氣又有活力的飲食店」的形象，採用了暖色調。並加進一些黑色，藉由沉下來的顏色加強「大人」的印象，也加強了能歡樂暢飲層面的連結。

調整濃度同時保有可讀性

應用了濃淡差異的點綴，能夠更加提升設計度。下半部的店舖LOGO和邊框的濃度設定為20%，讓刊載於上頭的文字仍然保有可讀性。

時　間	15：00～23：00の間で 1日4時間～週2日以上（シフト制・要相談）
時　給	1000 円～（昇給制度あり）
仕事内容	ホールやキッチンのスタッフ
福利厚生	交通費支給、まかないもあります！

「時間」等標題處以底色搭配反白文字，就能夠強調出文字資訊和點綴上的輕重。

基礎技巧 01

以單色進行設計

073

以雙色進行設計

如果使用的色彩有2色，就可以用同系色相互組合，或是用互補色讓彼此更明顯等，能夠建立各式各樣的配色模式。讓我們一邊熟悉包含媒體色在內的3色平衡，一邊統整出設計吧。

以同系色搭配

同系色的組合能夠帶來沉著感。是能夠充分傳遞色彩印象的配色。

加上色相差異

色相差異大的2色能產生輕重感，用於想更顯眼的場合將相當有效果。

利用媒體色

油墨色　　　　　媒體色

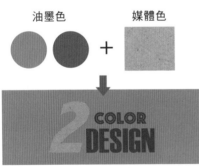

印刷品的場合，如果能妥善利用媒體色，就能為設計添加更多趣味性。

會產生光暈請注意

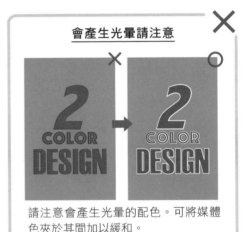

請注意會產生光暈的配色。可將媒體色夾於其間加以緩和。

☑ 只要有2色，就能產生多采多姿的配色模式組合。

☑ 可以同系色搭配，或是增加差異等方式控制色彩印象。

Who	What	×	Case
30～40多歲女性	希望大家能在大自然中享受這場活動		市集活動的傳單

藉由藍色與棕色的組合，打造出具有自然風格的設計。主色彩的藍色，是用來傳達「在清澈的青空下一起享受活動」的印象；不採用黑色，而是使用棕色文字，表現出這是場充滿溫馨手作感的活動。

範例配色

當作整體設計底色的，是不透明度（請參照P.130）設定為50%的主色藍色。

C 60	R 128	C 95	R 0
M 80	G 76	M 20	G 143
Y 100	B 46	Y 0	B 215
K 0		K 0	
#804C2E		#008FD7	

讓人感受到秋高氣爽天空的藍色，加上帶有溫馨感的棕色所組合而成的配色。各個顏色都可以藉由調整不透明度（請參照P.130）來使用，讓設計不會變得太沉重，能取得良好平衡。

用整體色彩營造氣氛

在整個設計鋪上底色，增加色彩的面積，就能讓設計在一瞬間吸引目光。設計的印象會因背景色而大大改變，還請配合想傳達的印象來選色。

▶ ▶ ▶ Another sample

療癒的黃色加上棕色的配色，充分傳達出麵包的美味。

以3色進行設計

3色配色的組合方式，比前述的雙色配色更加多樣。也能打造出讓人看一眼就覺得色彩豐富的設計。透過將色彩限制在3色以內，能夠提升藝術感，也能讓設計變得更有童趣感。

用3色更多彩

如果將3色加上色相差，就能夠賦予設計熱鬧多彩的印象。

2色＋強調色

強調色
| 主調色 | 基調色 | |

只要以1色做為強調色，讓其他2色更加醒目，就能更容易取得平衡。

將色彩相互混合

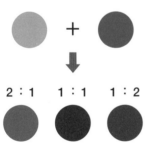

使用繪圖工具的混色要訣，將顏色相互混合，就能夠增加不同色彩。

特色多色印刷的魅力

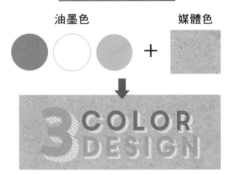

油墨色　　　　　　　媒體色

使用特色進行多色印刷，能夠產生CMYK色彩所沒有的設計感與質感。

☑ 用3色可以構成如藝術作品般的設計。
☑ 藉由將色彩混合，或是將特色和紙材進行組合，可以做出多種表現的變化。

Who	What		Case
20～30多歲男女	讓人看了就毫不猶豫想拿	×	免費刊物的封面

使用適合6月的清爽配色，打造讓人覺得「不只是可以拿來讀，還可以當作裝飾」的藝術風設計。使用簡約的黑色文字加上框線，帶出設計整體的時尚風格。

範例配色

C 20	R 217	C 80	R 0	C 0	R 35
M 0	G 227	M 35	G 134	M 0	G 24
Y 70	B 103	Y 0	B 201	Y 0	B 21
K 0		K 0		K 100	
#D9E367		#0086C9		#231815	

用清爽的黃綠色和藍色，打造出讓人能意識到季節感的配色。黑色則是做為強調色使用，營造出令人感覺偏向柔和的氣氛。

玩玩基調色

光是改變線或文字所使用的基調色，就能讓印象大大不同。在以3色進行設計時，也可以鼓起勇氣將黑色改成不同顏色試試。

▶ ▶ ▶ **Another sample**

將黑色改成洋紅色的設計。透過不同的色彩組合，能夠更強調流行感。

透過黑白濃淡來強調

黑色（油墨）是最有力、最顯眼的顏色。如果用得太多，有可能給人沉重僵硬的印象；不過若是能妥善使用，就能讓設計更加精緻。應用黑白濃淡來整合設計，可以讓主視覺的色彩更加醒目。

當作重點色

在裝飾處使用黑色，能帶來簡約而不拖泥帶水的印象。

鋪滿底色

底色如果撲滿黑色，就能營造出高級厚重的效果。

讓主視覺的色彩更顯眼

在設計中使用黑白濃淡進行整合，能自然而然將目光引導至主視覺的色彩上

用濃淡增添輕巧感

如果為裝飾處的黑色添加濃淡，整體就不會看起來黑漆漆，能達到良好的平衡。

☑ 黑色是最有力顯眼的顏色。
☑ 可以將黑色用在重點處，或是調整濃淡來分出層次。
☑ 黑色可以讓主視覺的色彩更加醒目。

Who	What		Case
20～30多歲女性	讓餐具和料理看起來有時尚感	×	生活風格雜誌

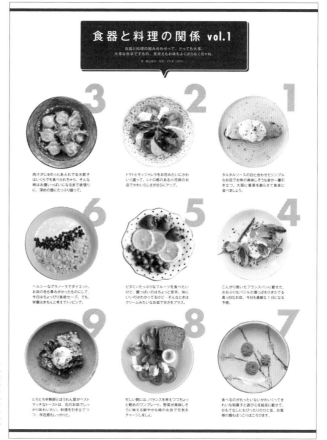

為了讓餐具和料理看起來更醒目，所有的裝飾處都是使用黑色。但如果讓黑色過度增加，主視覺的素材就會被黑色吃掉，所以選擇重點處使用相當重要。

範例配色

黑色是最強力的顏色，故可以改變濃淡來營造輕巧感，或是和白色搭配使用製作出條紋等，試試下不同的工夫吧。

C 0　R 35
M 0　G 24
Y 0　B 21
K 100
#231815

這裡是以K100%的黑色做為基調色。使用黑色滿版的對話框，來強調標題的存在感。如果在黑色中加入青色或洋紅，也能夠改變色彩的印象。

提升時尚的印象

黑色也是一種會讓人覺得比較陽剛的顏色。因此如果在偏向女性的內容上使用黑色做為裝飾，就能用較為中性的印象向受眾提出訴求。配合所使用的字體，用黑色打造效果吧。

▶▶▶ Another sample

也可以改變字體，強調女性的印象。

營造鮮豔感

有瞬間抓住眼球之勢的鮮豔配色，在想讓設計更加醒目時相當能發揮效果。但如果用太多顏色的話，有可能會模糊了想讓人注意的焦點，還請控制在最多6～7色以內吧。

營造熱鬧感

如果想營造熱鬧又快樂的感覺，鮮豔的配色相當有效。

帶來衝擊力

鮮豔色彩的注目性高，即使用較少色數也能夠為設計帶來衝擊力。

符合目標受眾

小孩會特別喜歡紅、黃等鮮豔的顏色。可以配合目標受眾活用這點。

加入重點處

鮮明的配色更有力道，將其加入重點處讓東西更顯眼也是一種方法。

- ☑ 採用明度高的鮮豔色彩可以吸引目光。
- ☑ 用於專為兒童打造的設計上，可以有效營造出有活力的印象。
- ☑ 如果使用太多種顏色，會給人散亂的印象，配色時還請做出一致感。

Who	What		Case
幼兒、家庭	希望民眾帶小孩來參加活動	×	玩具嘉年華廣告

從元氣十足的配色就能一眼看出，這是個既開心又熱鬧的活動。鋪滿底色的黃色有瞬間吸睛的效果。雖然文字使用了數種顏色，但因為是根據不同資訊分門別類使用，所以並不會令人感到零散雜亂。

做出層次

05

營造鮮豔感

範例配色

C 0	C 100	C 0	C 0
M 0	M 0	M 100	M 60
Y 100	Y 0	Y 100	Y 100
K 0	K 0	K 0	K 0
R 255	R 0	R 230	R 240
G 241	G 160	G 0	G 131
B 0	B 233	B 18	B 0
#FFF100	#00A0E9	#E60012	#F08300

C 85	C 0
M 0	M 100
Y 100	Y 0
K 0	K 0
R 0	R 228
G 163	G 0
B 62	B 127
00A33E	#E4007F

為了提升熱鬧的印象，此配色使用了多種色彩。藉由將大標文字的色調一個一個字地調整為一致，不但毫無違和感，還賦予文字繽紛多彩的印象。

統整要素，增加層次

如果任意使用多種鮮明的色彩，就會讓目光所及之處變得分散。不管是裝飾旗幟所使用的顏色，還是每個大標文字所使用的顏色，都就同一要素在顏色與色相上進行了統整，增加設計的層次。鮮豔的顏色各有各的Power，如何統整相當重要。

配色時如果不考慮資訊本身的意思，就會變得讓人不知道哪裡才是該看的重點。

營造沉著感

將彩度或明度降低，或是將色相混合而成、帶有沉著感的配色，是讓人會隨著年齡漸長愈覺得討喜的設計。只要將所用顏色的色調調整得宜，就能夠讓整體產生一致感。

降低彩度或明度

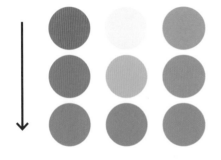

如果降低彩度或明度，色彩就會漸漸趨近黑色。

將色彩混合

CMYK的色彩會愈混合愈深沉，漸漸變成沉穩的顏色。

讓色調一致

如果將所使用的色調調整為一致，則就算使用多色，也能產生整體感。

強調出層次

LEAVES

在其中一個重點處做出色調變化，或是加上濃淡差異，就能強調出層次。

☑ 降低明度或彩度，就能營造出沉著柔和的印象。

☑ 這種配色會讓人隨著年齡漸長愈覺得討喜。

☑ 將基調色的色調調整為一致，並在其中一部分加上差異，打造層次感。

>>> Sample

Who	What		Case
20～30多歲女性	想傳達出典雅的氛圍	×	眼鏡店廣告

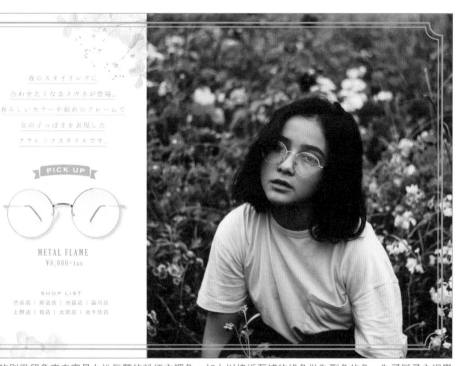

春のスタイリングに
合わせたくなるメガネが登場。
春らしいカラーや細めのフレームで
女の子っぽさを表現した
クラシックスタイルです。

PICK UP

METAL FLAME
¥8,000+tax

SHOP LIST
渋谷店 | 原宿店 | 池袋店 | 品川店
上野店 | 柏店 | 大宮店 | 北千住店

主視覺的別緻印象來自富具女性氣質的粉紅主調色，加上以接近互補的綠色做為副色的色。為了賦予主視覺更強烈的色彩印象，在此將底圖的顏色打淡，以取得更好的平衡。

範例配色

C 5	R 227	C 0	R 255	C 45	R 134
M 50	G 149	M 2	G 252	M 0	G 189
Y 35	B 139	Y 5	B 246	Y 30	B 174
K 5		K 0		K 15	
#E3958B		#FFFCF6		#86BDAE	

此處使用紅色以及接近紅色互補色的綠色，藉由將兩者稍微經過混色、使其變得柔和，可以產生沉著感。不使用太多顏色也是表現出沉著感的重點之一。底色則是使用了調製而成的象牙色，而非明亮的白色，用意在於強調復古的印象。

調整與主視覺間的平衡

為了在讓主視覺更加生動，又不致於讓設計整體過於沉重，一旁的元素使用了較淡且柔和的色彩。且為了能同時傳遞春天的氛圍加上復古感，各個色彩都經過混色調整，賦予設計沉著的感覺。

▶ ▶ ▶ Another sample

如果主視覺的色彩較淡，旁邊的設計就可以調整得濃一點，做出層次來。

以色彩進行分割

以色彩分割畫面，就能夠產生對比的構圖，能夠比較並呈現多個元素。
如果是以色相或色調互有差異的色彩進行分割，兩者的差異就會更加明
確，並能藉由色彩各自的對比效果來加深印象。

加上色相差異

用具備色相差異的色彩來分割，就能讓
差異更加明確。

加上色調差異

如果分割時想維持整體的一致感，將同色
系的色彩加上色調差異也是方法之一。

加入底紋裝飾

加入線條、點點等底紋裝飾，也是一種
分割的分法。

也能分割成多塊

分割不僅限於兩等分，也可以將數種元
素相互排列成線。這也具有整理資訊的
功能。

☑ 以色彩進行分割，就能產生對比的結構。
☑ 比較同類元素時，可透過色彩印象強調其各自的差異。

── Who ──	── What ──		── Case ──
10～30多歲的女性	想傳達出可選擇香氣的魅力	×	洗髮精廣告

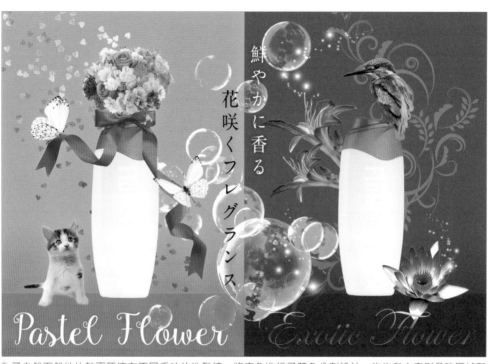

為了自然而然地比較兩種擁有不同香味的洗髮精，將底色進行了雙色分割設計。泡泡和文案則是跨區域配置，營造出兩邊相互連結的感覺。

範例色彩

C 0	R 243	C 0	R 240	C 89	R 0
M 45	G 168	M 55	G 144	M 5	G 110
Y 10	B 187	Y 35	B 138	Y 40	B 113
K 0		K 0		K 45	
#F3A8BB		#F0908A		#006E71	

C 65	R 96
M 17	G 165
Y 65	B 114
K 0	
#60A572	

為了讓人能聯想到兩種洗髮精所對照的香氣，配色上使用了粉紅色與綠色做為對比。另外為了做出年齡層的差異，粉紅色是以較淡的顏色為主，綠色那側則是使用能表現出高雅感的深色

以底色將區域化為可見

在設計上進行分割，就可以同時呈現出數個想傳達的印象。比起用框線來區分，使用底色能讓區域更加明確，也能夠進一步強調差異。為了不讓各區塊看起來過度零散，可以將元素跨區域配置，達到整體設計上的一致感。

就算內容只有文字資訊，也可以透過色彩分隔來營造出有熱鬧感的設計。

做出層次

以強調色進行強調

選擇與主色彩有顯著差異的顏色，就能打破整體的和諧，讓強調色的效果更加強烈。這在設計中會變成特別顯眼的部分，擁有將色彩所具備的訊息性強力放送出去的力量。

選擇互補色

參考色相環的互補色來選擇強調色，就能打造出明顯的色相差異。

無彩色與有彩色

相對於無彩色的強調色為有彩色，看起來更鮮豔，更能留住目光。

從色彩的印象去選擇

強調色和設計本身有相當大的關係，使用時請選擇符合意圖的印象色彩。

✕ 不要增加太多強調色

如果將強調色增加太多，反而會變得不顯眼。聚焦在重點很重要。

☑ 特地打亂配色的和諧，就能打造出顯眼的焦點處。
☑ 強調色所具備的印象，可以大大改變設計整體的印象。

Who	What		Case
20〜40多歲的男性	希望讓人一喝就精神十足	×	能量飲料廣告

AnimalBee drink ink

リパワー

おいしい♪
気分転換！

リフレッシュエナジードリンク

RePower®

New Taste
Refresh
Charge
Enegy Drink

350ml

名稱:碳酸飲料 ●原材料名 タウリン 1200mg、イノシトール 40mg、ニコチン酸アミド 20mg、チアミン硝化物(ビタミンB1) 5mg、リボフラビンリン酸エステルナトリウム(ビタミンB2) 5mg、ピリドキシン塩酸塩(ビタミジB6) 5mg、無水カフェイン 50mg、添加物：白糖、D-ソルビトール、クエン酸、安息香酸Na、香料、グリセリン、バニリン

全面使用黃色喚起精神，「Re」的部分則採用經處理的紅色來吸引目光。透過商品名稱加上強調色，有讓受眾覺得「喝了這個就能再繼續加油！」、躍躍欲試的作用。

範例色彩

C 5	R 250	C 5	R 209	C 0	R 35
M 0	G 238	M 100	G 3	M 0	G 24
Y 90	B 0	Y 90	B 31	Y 0	B 21
K		K 10		K 100	
#FAEE00		#D1031F		#231815	

黃色和紅色同樣都加了些許青色混合，讓顏色產生整體感。不使用純色，是因為這樣看起來才不會太令人目眩。使用了黑色的文字元素，也確實調整成會讓人將目光投於此。

紅色的強力感是重點

全面使用說到能量飲料的顏色就會想到的黃色，也讓受眾能聯想到其味道。紅色可以說是呼喚元氣的興奮色，當作強調色來用更是效果超群。藉由在重點處使用，能更加強調紅色的正面印象。

會讓人聯想到維他命C等營養素的黃色，做為能量飲料顏色的印象相當固定。

將資訊分類

想傳達的要素比較多的情況，會將資訊建立群組後再整理內容。以色彩將資訊分類的話，即使不透過言語表現，也能夠一眼就看出整體感。色相差如果愈大，群組間的劃分就愈明確。

加上色相差

分類最優先的目的就是為了好懂，基本上使用有色相差的配色就很有效。

加上色調差

如果想讓色相維持一致感，也可以根據色調來分類。

與其他元素連結

例如對分類的說明等等，互有關聯的元素如果使用同色，就能更容易傳達意思。

讓分類混亂 ✕

如果把顏色分得太細，或是分類時色彩差異不夠清楚，可能會導致受眾的混亂。

☑ 使用色相差，就能打造視覺上容易傳達的分類。
☑ 將所使用的色調統一，就會產生一致感。
☑ 如果想讓色相一致，就要確實做出色調差異。

>>> Sample

Who	What		Case
20～30多歲女性	希望她們可以點套餐	×	餐廳的菜單

主菜的部分使用了讓料理看起來更美味的橙色；沙拉則是用讓人聯想到蔬菜的綠色；飲料使用了讓人聯想液體（≒水）藍色；甜點部分用了具有甜蜜可愛感的粉紅色，將菜單目錄做出了分類。主標題使用了黑色，才不會變得太輕浮，也能提升餐廳的氣氛。

範例色彩

C 0 R 245	C 60 R 111	C 70 R 28	C 0 R 235
M 45 G 162	M 0 G 186	M 0 G 184	M 70 G 110
Y 100 B 0	Y 100 B 44	Y 21 B 204	Y 0 B 165
K 0	K 0	K 0	K 0
#F5A200	#6FBA2C	#1CB8CC	#EB6EA5

將調低不透明度（請參照P.130）的色彩當作底色，分類時就不會給人過於沉重的印象。確實做出各顏色間的色相差，並輕輕統一色調，加強休閒感的印象。

用色調提升印象

雖然做出明確差異將資訊分類很重要，但如果光是使用純色，有時會讓人覺得有俗氣感。從能提升印象的色調中選擇互補色組合應用，就能在維持色相差的情況下選擇有一致感的顏色。

如果使用接近純色、相當有精神的色彩，就會變成與原本想傳達的餐廳印象相去甚遠的設計。

進行統整

製作花樣

藉由製作花樣（pattern），就能為本來令人覺得毫無一致感的色彩組合添加關聯性。因為可以取數種色彩的印象混合使用，用來傳達訊息，因此也能夠打造出有深度的設計。

同系色的花樣

使用具備相似印象的同系色花樣，就能互相強調彼此的印象。

互補色的花樣

如果想讓色相維持一致感，也可以根據色調來分類。

應用中性色

利用中性色來中和色彩的印象，這也是一種組合的可能性。

應用無彩色

如果在花樣中放入無彩色，就能更凸顯出主色的印象。

☑ 使用色彩製作花樣，就能在不造成違和感的情況下為數種色彩建立關聯性。

☑ 能夠將各種色彩所具備的印象相互組合，向受眾傳達。

Who	What		Case
20多歲女性	希望她們能在福袋首賣時來購買	×	首賣廣告

藉由將粉紅與黃色組合成花樣，表現出活潑又喜氣的新年氣息。從2種顏色的印象出發，再加上柔和可愛的印象，打造讓人能夠感覺到熱鬧氣氛的設計。

範例色彩

C 10	R 215	C 0	R 251
M 100	G 0	M 25	G 203
Y 30	B 102	Y 60	B 114
K 0		K 0	
#D70066		#FBCB72	

為了配合讓人聯想到日本傳統色彩的調和粉紅色，黃色中也加入了洋紅，表現出柔和的效果。如果將底色鋪滿會感覺太沉重，所以用於花樣時是將透明度（請參照P130）調整為70%以下。

讓人聯想到節慶的色彩

在節慶中其實也存在代表色。如果光是把這類色彩拿來直接用，可能會讓人覺得千篇一律；但也可以在配色上多下工夫。這裡正是將紅配白、金的新年代表色，變化為符合目標受眾的花樣來使用。

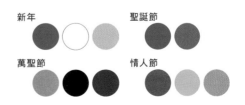

新年　　　　　　　　聖誕節

萬聖節　　　　　　　情人節

熱情的設計

如果想透過視覺傳達熱度、氣勢、力道等要素，用以紅色為中心的暖色系來進行統整將相當有效。紅色是視認性相當高的色彩，如果將其鋪滿就能打造強烈的印象，而調整明度及彩度正是關鍵所在。

紅＋白

如同字面上的「紅白」，這是一種能夠相互對比、彼此烘托的組合。

紅＋黑

讓紅色的鮮豔感更加強烈。在具備沉著感的同時，又能讓人感受到熱情。

紅＋黃

用黃色加上活潑有精神的印象，同時也是種讓人感覺更有氣勢的組合。

紅色過度強烈

純色紅相當強烈，如果整面鋪滿，有時會讓人感到刺眼看不清，請務必注意。

☑ 紅色等暖色系色彩，用來表現熱情或力道會相當有效果。
☑ 因為是相當強烈的色彩，所以還請選擇合適的色調並留意面積，以免視覺上變得刺眼。

Who	What		Case
10～30多歲的男性	希望大家能到場觀看主場賽事	×	運動隊伍海報

以隊伍代表色紅色為主色調，有氣勢而讓人能感受到競賽魄力的設計。紅黑配色能表現出沸騰的鬥志，也有讓強調對比的白色挖空標語更加醒目的作用。

範例色彩

C 20	R 174	C 0	R 35
M 100	G 14	M 0	G 24
Y 100	B 22	Y 0	B 21
K 20		K 100	

#AE0E16　#231815

主要使用降低明度和彩度的紅色，藉由將其與黑色組合，表現出暗藏的熱情。背景的體育場視覺也經過調整來強調紅色，讓整體設計藉由紅色的統整產生一致感。因為使用了不太刺眼的紅色，所以能在不讓眼睛疲勞的情況下加深受眾的印象。

激發幹勁的興奮色

紅色擁有激發幹勁、讓人興奮的效果，經常使用於運動隊伍的制服等地方。另外，因為能夠讓人聯想到火焰，所以也常用來表現熱度。又因為紅色容易吸引目光，如果要大面積使用的話，就要調高明度來做出輕巧感；或是降低彩度，打造出沉著感，這些都是必要功夫。如果是小範圍使用，或是只用於想凸顯的重點處，就選擇鮮豔的紅色吧。

	底色的紅		重點處的紅	
	C 0	R 246	C 0	R 230
	M 35	G 189	M 100	G 0
	Y 15	B 192	Y 100	B 18
	K 0		K 0	

#F6BDC0　#E60012

知性的設計

用以藍色為中心的冷色調來統整配色，就能讓人感受到知性、誠實的印象，或是清涼感與精密感。藍色的明度感覺相對較低，特徵是較難和其他色彩做出差異，因此加以組合的時候要注意明度及彩度差異。

整面藍色

因為藍色是後退色，所以鋪滿整面也不會感覺過於沉重，是很好使用的顏色。

藍＋白

不管是藍色還是白色都給人整潔、真實的印象，也可以賦予設計清爽的印象。

藍＋黑

與黑色組合會增加重量感。將其放於重點處也能夠提升高級感。

誘目性較低

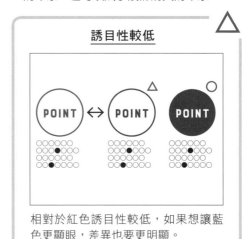

相對於紅色誘目性較低，如果想讓藍色更顯眼，差異也要更明顯。

☑ 使用以藍色為中心的冷色系色彩，能夠打造值得信賴的印象。
☑ 留意藍色與相互組合的色彩間的差異，能夠提升藍色的效果。

Who	What		Case
20多歲男女	希望他們能前來應徵	×	企業徵才網站

全面凸顯誠實、最尖端企業印象的徵才頁面設計。雖然在版面設計上相當縝密，但因為是專為新鮮人設立，不想讓人感覺過於沉重，因此使用了有清爽感的薄荷綠來做出效果。

範例色彩

C 100	R 0	C 100	R 0
M 80	G 32	M 0	G 159
Y 0	B 99	Y 40	B 168
K 50		K 0	
#002063		#009FA8	

深藍色搭配薄荷綠的配色，在同色系之中也能做出層次感。藉由使用數種同色系色彩來調整設計的輕重，就能在不過於死板的情況下取得良好平衡。

版面與色彩的加乘效果

為了能看得到直線，採用了低調簡約的設計，能夠很確實地傳達印象。對齊版面的設計，加上兩種藍色的使用方式，提升了安心感以及信賴感。

信賴感

營造熱鬧感

如果想用很多種顏色為設計營造熱鬧感，重點就在於要讓所使用色彩的色調一致。先建立好規則再配色的話，就能在熱鬧的設計之中打造整體感與層次。

讓色調一致

只要將色調調整為一致，即使用多種顏色也能夠產生整體感。

建立規則或原則

「標題的顏色要一致」、「不同顏色要交叉使用」等，只要建立原則，就能打造一致感。

決定佔比

是要平均地使用顏色，還是要以某一個顏色為主色呢？根據佔比不同，印向也會改變。

缺乏整體感的配色　✕

色調過度分離，或是沒建立好配色原則的話，就會讓人覺得缺乏整體感。

☑ 只要統一色調，就能賦予熱鬧的設計整體感。
☑ 包含要使用的部分等，先建立好設計原則再進行配色。

─ Who ─	─ What ─		─ Case ─
30～40多歲女性	希望她們能夠蒞臨活動	✕	鄉土活動海報

為了能傳達鄉土的溫柔印象，設計上大量採用了柔和的色彩。因為色相眾多，所以看起來相當熱鬧；但因為各個色彩的色調經過統一，並用主色調綠色將底色鋪滿，所以能夠讓設計聚焦，看起來不會分崩離析。

範例色彩

C 60 R 105 M 25 G 163 Y 0 B 216 K 0 #69A3D8	C 0 R 235 M 70 G 109 Y 15 B 148 K 0 #EB6D94	C 60 R 107 M 0 G 188 Y 70 B 110 K 0 #6BBC6E	C 0 R 245 M 45 G 163 Y 80 B 59 K 0 #F5A33B

C 0 R 255 M 0 G 241 Y 100 B 0 K 0 #FFF100	C 30 R 191 M 0 G 223 Y 35 B 184 K 0 #BFDFB8	以草綠色以及讓人聯想到山形縣「山」的綠色做為主色調。重點處則採用了鮮豔的黃色，有著抓住目光的作用。

搭配季節的配色

如果內容有季節感，可在設計中採用該季節的代表色，讓訊息更容易傳達給受眾。這裡配合6月開跑的活動時間，以清爽的綠色為主色彩。

試著從各季節的氣候與特徵等元素之中，找出能夠表現季節感的色彩吧。

以留白營造空間魅力

留白是設計上相當重要的元素。不妨將紙媒體上時常會留白的白色部分,當作是主要的「色彩」來進行設計。利用「不存在」的部分來提升整體的存在感,在這種手法之中,使用於重點處的顏色擔當了重要的角色。

留白+黑白

留白的地方多是白色,只要使用黑色這個相反色,就能打造一致的時尚感。

留白+單色

即使使用的區域很少,也能夠透過留白讓色彩更明顯,藉此確實傳達印象。

留白+彩色

即使增加所使用的顏色,只要有充分的留白,就能產生洗鍊的印象。

簡約的裝飾

如果能用簡約的方式呈現裝飾或文字等,留白的效果就會更好。

☑ 以留白(主要是白色)為主色調進行設計,就能提高存在感。
☑ 可藉由在重點處所使用顏色來為整體設計聚焦,傳達訊息。

≫≫≫ Sample

Who	What		Case
30〜40多歲女性	希望她們能動手烹調有高級感的料理	×	料理雜誌

以成年女性做為目標受眾，不幼稚、重視高級感的設計。留白加上低調的黑色裝飾，讓主視覺的色彩更加明顯。並透過主視覺的大小做出層次，打造不會過度單調的設計，在留白之中做出動態。

範例配色

C 0	R 35	C 50	R 79
M 0	G 24	M 70	G 45
Y 0	B 21	Y 80	B 26
K 100		K 60	
#231815		#4F2D1A	

主要使用K100%的黑色，簡約並能提升高級感。只有料理名稱的部分加入褐色做為點綴。雖然只有一點點小地方，但藉由褐色，也為設計添加了些許溫度。

用黑色有效讓設計收斂

留白具備了空間感和開放感。在活用留白的設計之中，所使用的色彩和裝飾的位置只要有些微之差，印象就會差很大。在此為了賦予設計中性的清爽印象，製作了黑色的框線，讓整體設計更收斂。

▶ ▶ ▶ Another sample

如果把裝飾改為褐色，柔和感就會增加，賦予設計更天然的印象。

營造發光感

如果想讓印刷物本身會發光，可能只能仰賴特殊加工。不過，只要將色彩加以組合，就可以賦予設計彷彿發光般的印象。試著用色彩來表現出各式各樣的光吧。

自然光線

黃色系的色彩，可以表現出如同自然光般的自然印象。

人工光線

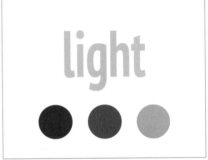

使用藍色系的色彩，能夠表現出有科技感的人工光線。

利用漸層

只要用漸層來表現反射或強弱，就能夠加強彷彿發光的印象。

和背景做出對比

將黑色、深藍色等背景色與彩度較高的色彩組合，就能表現出繽紛鮮豔的光線。

☑ 只要將色彩加以組合，就能夠打造出彷彿發光般的設計。
☑ 只要調整顏色，就可以表現出各式各樣的光線。

Who	What		Case
10～20多歲男女	想讓人感受到夜晚的特別	×	音樂派對海報

在暗色調的背景中，因對比而浮現的是彷彿霓虹燈管般的標題字，令人印象深刻。明度與亮度都最強的白色鏤空文字，搭配各種光線色彩的組合，讓文字看起來就像是在發光一樣。

範例色彩

C 100	R 0	C 0	R 255	C 0	R 228
M 0	G 160	M 0	G 241	M 100	G 0
Y 0	B 233	Y 100	B 0	Y 0	B 127
K 0		K 0		K 0	

#00A0E9　　　#FFF100　　　#E4007F

採用接近色彩三原色（請參照P.017）的明亮色彩，用背景做出對比，表現霓虹燈的光線。增加色相的話，華麗度也會跟著提升。

強調霓虹效果的文字外框

在Illustrator點選〔效果〕→〔風格化〕→〔外光暈〕，就能夠在物件上做出發光般的效果。如果改變光暈的顏色，印象也會為之一變。

用陰影加深印象

黑色和任何顏色都不衝突，並能帶來俐落的印象。用來表現陰影的時候，黑色也相當有效果。只要做出陰影，就能為設計帶來深度，打造出具備高級感、濃密感，亦或是正式感的印象。

將整體調暗

降低整體設計的明度，就能表現出靜謐的氣氛。

限制顏色數量

將所使用的顏色數量壓到最低，就能提升正式感。

使用剪影

使用剪影（影子）的設計，能夠賦予設計不同以往的衝擊力。

將重點控制在最小範圍

將想引起注意處的色彩面積縮到最小，陰影的存在就會更明顯。

☑ 在設計中加入陰影，就能提升特別感。

☑ 將顏色數量和重點處控制在最小範圍，就能加深陰影的印象

>>> Sample

Who	What		Case
10～30多歲男女	希望讓人對電影的世界觀感興趣	×	電影海報

PART

3

基礎配色技巧

表現效果

16

用陰影加深印象

能夠讓人感受到空氣的厚重感，充分表現電影世界觀的海報。主視覺整體壟罩黑暗的陰影，標題Logo則從中浮現，重點處並加上了深紅色，進一步給人意味深長的印象。

範例色彩

C 0	R 35	C 0	R 230	C 50	R 148	C 80	R 0
M 0	G 24	M 100	G 0	M 100	G 36	M 17	G 153
Y 0	B 21	Y 100	B 18	Y 80	B 58	Y 62	B 121
K 100		K 0		K 0		K 0	
#231815		#E60012		#94243A		#009979	

不管是紅還是綠，都稍微增加了暗度的配色。搭配主視覺人物身上打的藍白色光線，醞釀出一種妖豔的氛圍。僅有些許部分放入純色紅，打造出有吸引力的設計。

光與影帶來的深度

影子是會伴隨光而生的東西。如果只是將設計整體變暗，還不能算是影子，而是要有亮眼的光的部分，陰影才能脫穎而出。另外，使用在重點處的色彩，也需要在透明度等地方下功夫，才能夠打造出設計的深度。

將帶狀綠色的不透明度降低（請參照P.130），表現透明感。

17

讓人感覺溫暖・寒冷

就如同「暖色調」、「冷色調」字面上的意思，色彩也有能讓人感受到溫度的效果。只要妥善運用色彩所帶來的溫度感，就能打造出讓受眾彷彿親臨實境的設計。

讓人感覺溫暖的顏色

紅色、橘色等暖色系色彩，能讓人感覺到溫暖與熱度。

讓人感覺寒冷的顏色

藍色等冷色系色彩，會讓人感覺到寒冷。

沒有溫度感的顏色

被稱為中性色的綠色或紫色，本身並不會特別讓人感受到溫度。

調整紅藍比例

例如，加入青色來讓顏色帶點藍，就能調出給人印象較冷的紅色。

☑ 紅色系的色彩會讓人感覺溫暖，藍色系的色彩會讓人感覺寒冷。
☑ 只要調整顏色的紅藍比例，就能調整溫度感。

>>> Sample

Who	What		Case
10～20多歲男女	想介紹冷熱兩種吃法的烏龍麵	×	烏龍麵新商品海報

將背景以雙色分割，讓人能充分看出是熱烏龍麵還是冷烏龍麵的設計。不管是商品名稱的字型、字重或是色彩都強調了各自的溫度，並使用點對稱的構圖來強調彼此互有差異的印象。

範例色彩

C 45	R 147	C 20	R 201
M 8	G 201	M 93	G 49
Y 5	B 230	Y 100	B 28
K 0		K 0	
#93C9E6		#C9311C	

配色採用讓人感覺飽含水分的藍色，搭配能讓人聯想到熱呼呼高湯的深紅色。另外還加上紋理來強調，讓人印象更加深刻。

用光量的顏色強調冷熱

透過文字顏色或光量效果，能夠進一步強調冷熱的印象。在清爽的明朝體鏤空文字上加上冷色系光量，就會變成散發透明感與冰冷感的文字。與此相對，在黑體的紅字上加上白色光量，就能夠表現出蒸氣的感覺，讓人感受到熱騰騰的溫度。

賦予觸感與重量

色彩也會為觸覺帶來影響。基本的考量就是：「如果想營造輕盈柔和的氣氛，就用明度較高的顏色；如果想給人厚重堅硬的印象，就用明度較低的顏色。」試著搭配銳利度、濃度等要素，表現出獨特的質感吧。

色彩的重量

黑白相比，白色讓人感覺較輕盈。所以常用在搬家公司的紙箱等地方。

色彩的面積

如果是相同顏色，則色彩面積愈大，讓人感覺愈重。

以濃度進行調整

沉重堅硬 ◀━━━▶ 輕盈柔軟

色彩的濃度愈淡，給人的印象愈柔和。

ONE POINT
用銳利度來表現

比起方方正正的東西，圓滾滾的形狀會讓人感覺比較柔和。

☑ 明度高的色彩感覺輕盈柔和，明度低的色彩感覺沉重堅硬。
☑ 可以調整色彩的使用面積及銳利度、濃度，來表現重量與質感。

>>> Sample

Who	What		Case
20～30多歲女性	想表現出蓬鬆可愛的感覺	×	動物攝影展海報

為了讓人聯想到兔子毛茸茸又柔軟的外表，以柔和的粉彩色來統合整體設計。透過兼具透明感及暖色調色彩的裝飾，表現出兔子的蓬鬆感跟溫度。

範例配色

C 0 M 25 Y 20 K 3 #F5CDC0	C 30 M 20 Y 0 K 0 #BBC4E4	C 0 M 15 Y 50 K 0 #FEDF8F	C 0 M 20 Y 7 K 0 #FADBDF
R 245 G 205 B 192	R 187 G 196 B 228	R 254 G 223 B 143	R 250 G 219 B 223

C 0 M 25 Y 40 K 13 #E5BD91	C 50 M 0 Y 100 K 0 #8FC31F
R 229 G 189 B 145	R 143 G 195 B 31

以柔軟的粉彩色系統整配色。為了表現活動的樂趣，使用了多種顏色；不過色調經過統一，所以並不會產生違和感。

不使用K100%來強調柔和感

K100%的黑色經常使用在文字設計上，是一種具備出色視認性的色彩；不過有時也會因為其強度而產生硬梆梆的感覺。不使用黑色的話，就能夠提升設計整體輕盈柔和的印象。不過，請注意不要讓可讀性變得過低，必須適當調整其他元素間的色相差或明度差。

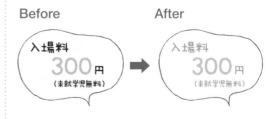

Before　　　　After

刺激味覺

刨冰的糖漿只有香氣與顏色的差異，實際上味道本身全都相同。不過，人會自然把紅色當成是櫻桃味、綠色當成是哈密瓜味，黃色則當作是檸檬味。就像這樣，和味道有所連結的顏色，擁有讓人光是看到就會想到味道的魔力。

紅

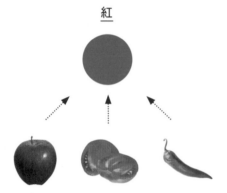

聯想味道的例子：
草莓、蘋果、番茄、辣椒等

綠

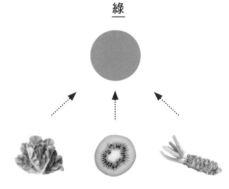

聯想味道的例子：
萵苣、小黃瓜、奇異果、芥末等

黃

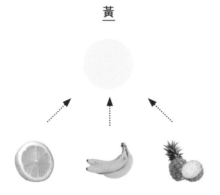

聯想味道的例子：
檸檬、香蕉、鳳梨、咖哩等

紫

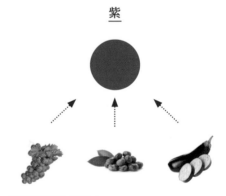

聯想味道的例子：
葡萄、藍莓、黑棗、茄子等

☑ 色彩有讓人想起味道的力量。
☑ 色彩印象愈強的食物，愈容易聯想到味道。

>>> Sample

Who	What		Case
10〜20多歲男女	希望他們看了會想喝	×	果昔店的廣告

綠色果昔和橘色果昔讓人聯想到維他命的酸；紅色果昔與紫色果昔讓人聯想到莓果類的甜。藉由交叉配置，為受眾所感受到的味覺增添變化。

範例色彩

C 75	R 34	C 0	R 230	C 0	R 237
M 0	G 172	M 100	G 0	M 70	G 108
Y 100	B 56	Y 100	B 18	Y 100	B 0
K 0		K 0		K 0	
#22AC38		#E60012		#ED6C00	

C 40	R 165
M 100	G 0
Y 0	B 130
K 0	
#A50082	

透過精神十足的維他命色彩，讓人聯想到新鮮好喝果昔的配色。配合4種口味的設計也用4色來統整，不但繽紛多彩，看起來也很有整體感。

添加決定味道的額外要素

顏色可以讓人一定程度聯想到味道，但光憑這樣並不會成為特定味道的絕對指標。如果想要明確表現出味道，就必須將其和特定味道的限定元素組合。在這裡使用了背景視覺與材料圖示，讓受眾能更清楚果昔究竟是什麼味道。

光只有紅色的話，很難斷定到底是草莓、番茄還是西瓜等等；而草莓的輪廓如果是黑色，也不會讓人一瞬間就響起味道。要很直覺地傳達出味道的話，就必須要將顏色和形狀相互組合。

喚起嗅覺

不只有味覺，色彩也有讓人聯想到香氣與氣味的力量。水果、辛香料等香氣印象愈強的東西，只要利用其本身的顏色，就能讓受眾感覺到香氣。

粉紅

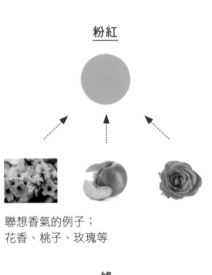

聯想香氣的例子；
花香、桃子、玫瑰等

紫

聯想香氣的例子；
薰衣草、紅酒、紫藤花等

綠

聯想香氣的例子；
森林、薄荷、薄荷腦、綠茶等

混濁令人聯想「惡臭」

Good!　Bad...

愈是乾淨的顏色，愈會讓人聯想到清爽的香氣；愈是混濁的顏色，愈會給人氣味不討喜的印象。

☑ 使用色彩能讓人聯想到特定香氣或氣味。
☑ 顏色愈混濁，愈會讓人的印象由「香」轉「臭」，這點請務必注意。

>>> Sample

Who	What		Case
20～40多歲男女	想傳達出各自的香味	×	芳香劑廣告

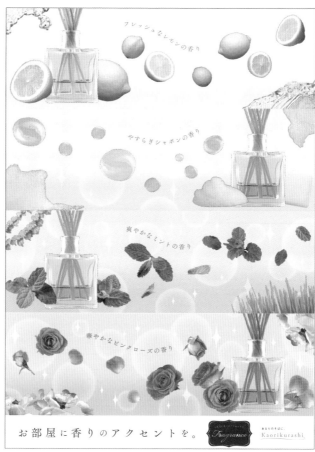

以4種香氣的印象色彩將區域劃分成四塊，在瞬間依序傳達出香味。由鮮豔的黃色帶頭抓住目光，接著是按照補色（黃對藍、綠對紅）來配置，賦予設計繽紛印象的同時，也強調了變化的豐富性。將不分男女都會喜愛的香氣並列，是能夠抓住大多數人目光的廣告。

範例色彩

C 5 M 5 Y 60 K 0 R 248 G 235 B 125 #F8EB7D	C 35 M 5 Y 5 K 0 R 175 G 215 B 236 #AFD7EC	C 35 M 5 Y 35 K 0 R 178 G 212 B 180 #B2D4B4	C 5 M 30 Y 5 K 0 R 239 G 197 B 213 #EFC5D5

使用了柔和的粉彩色系。加上些許的漸層，在設計中做出香氣由下往上散發的印象。不管是哪種顏色都不會過於搶眼，表現出了高雅的香氣。

藉由濃淡調整香氣強弱

即使是同一色相，也能透過改變色彩濃淡來表現香氣強弱。即使是好的香味，如果太過強烈就會產生違和感；所以如果想合宜地表現香氣，多會使用較淡的色彩。如果是特地要強烈表現出濃厚香氣的情況，或是表現不討喜臭味的情況，使用強烈的色彩或混濁的色彩也是方法之一。

強 ◄──── 香氣 ────► 弱

產生韻律感

藉由調整色相及色調、色彩面積的大小等差異,能夠讓設計產生韻律感。只要能讓人感受到躍動感,就能吸引目光,在不看膩的情況下將受眾的視線誘導道目標處。

繽紛的配色

即使是單調的版面,只要使用繽紛的配色,設計中就會產生動態。

加上色調差

將加上明度彩度差異的色彩交錯配置,讓人感受到變化。

加上色彩面積差異

色彩面積能帶來韻律感。將較輕的顏色放大,較重的顏色縮小,就能取得平衡。

ONE POINT
形狀的變化

如果想在單色重複之中做出韻律感,將形狀加以變化即可強調。

☑ 色彩的組合與配置能為設計建立韻律感。
☑ 配合設計的韻律感,就能自然將受眾的視線誘導到目標處。

>>> Sample

Who	What		Case
10～20多歲男女	想讓人感受到各種類型的音樂	×	串流媒體服務登陸頁面

使用讓人聯想到唱片、CD、聲波的圓形，加上漸層配色，並透過大小各異的配置來打造出有節奏感的印象。鮮豔的顏色放大、沉穩的顏色縮小，在繽紛的配色中維持了良好的平衡。

範例配色

C 86 M 0 Y 100 K 0 #00A23F	C 0 M 38 Y 0 K 0 #F5B8D3	C 0 M 0 Y 90 K 0 #FFF200	C 50 M 90 Y 0 K 0 #92308D
R 0 G 162 B 63	R 245 G 184 B 211	R 255 G 242 B 0	R 146 G 48 B 141

C 0 M 85 Y 75 K 0 #E94738	C 0 M 68 Y 100 K 50 #954300
R 233 G 71 B 56	R 149 G 67 B 0

用繽紛多彩的漸層表現各式各樣的音樂類型。漸層之內的顏色色調都調為一致，即使色相差異大也不會產生違和感，而是能好好的銜接在一起。

透過構圖強調韻律感

將鮮豔配色的大圓放在設計的上半部，沉著配色的小圓配置在設計的下部，建立一個倒三角形的構圖。因為有重量感的顏色是配置於下方，所以基本上是能讓人感覺到安定感的設計（請參照P.128）。在此則將色彩面積的差異放大，特地打破平衡來創造不安定的效果，讓韻律感更加強烈。

利用對比現象

即使是相同顏色，根據該顏色被放置處的不同，也會產生是別種顏色的錯覺。受到其他顏色（周圍的色彩或是先前剛看到的顏色等）的影像，原本的顏色看起來也會變得不一樣，這就稱為「色彩對比現象」。

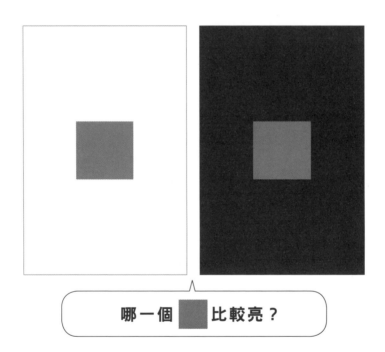

明度對比

哪一個 ■ 比較亮？

正解是，不管哪個都是相同的亮度。不過應該有很多人會覺得右側的■看起來比較亮。

這個稱為「明度對比」的現象，可說是因為某個顏色受到周圍色彩的影響，而導致它變得看起來比較亮或看起來比較暗。被放在高明度背景（白）中的顏色（在此為■），看起來會變暗；反之，被放在低明度背景（黑）中的話，看起來就會變亮。將這樣有亮度差異的數種顏色（■和背景色）相互組合後，就會受到相鄰色彩的影響而產生明度變化，讓人眼產生看到和原來不同顏色的錯覺。

比起放在亮處，電燈泡放在暗處看起來會更亮。這正是明度對比的一種。

彩度對比

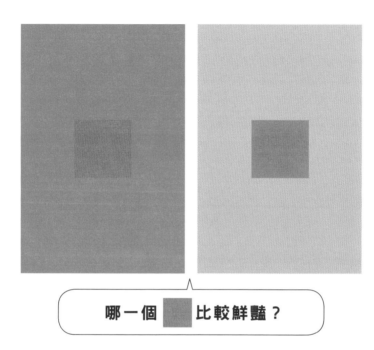

哪一個 ■ 比較鮮豔？

在這個例子中也是，兩個■雖然都是相同顏色，但應該有很多人會覺得右邊的■看起來比較鮮豔。放在鮮豔背景中的■看起來比較黯淡，放在沉穩背景中的■則看起來色彩鮮樣。受到和相鄰色彩間的彩度差而產生彩度變化的現象，稱為「彩度對比」。

色彩的對比現象，我們在日常生活中也常不知不覺地遭遇到。放在店裡展示的時候覺得顏色超好看的沙發，搬回房間之後卻覺得好像有哪裡不一樣。這樣的例子可能也是對比現象造成的。在這個情況中，展示空間和房間的色彩（床和牆壁、地毯或其他家具等）皆有所不同，才會讓人有沙發顏色變了的錯覺。如果一直覺得好像有哪裡很違和，不妨試著改變周遭的顏色和組合看看吧。

色相對比

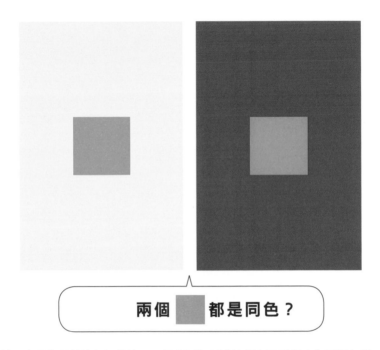

兩個 ■ 都是同色？

這個情況也是各種數值都相等的■，卻會因為周遭的顏色而看起來像不同色彩。左邊的■是放在鋪滿黃色的背景上，所以變成有點帶黃的藍；右邊的■是放在鋪滿紅色的背景上，所以變成有點帶紅的藍。受到相鄰色彩的影響，色相看起來有所偏離的現象，稱為「色相對比」。

在設計之中，必須預設這種視覺錯覺的發生，進行細部調整的作業。例如，如果將一個主視覺的背景以顏色分割，就可能會因為對比現象，讓各自的顏色看起來有所差異。遇到這種情況之際，就要將主視覺的顏色調整到眼睛看起來是相同的，才不會讓受眾產生違和感。

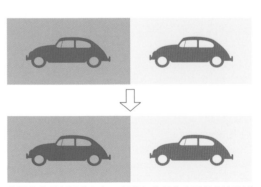

上圖的車是相同的紅色，但黃色背景的車看起來比較鮮豔。因此，下圖中便針對綠色背景中的車子顏色進行調整，讓兩邊的車子看起來可以是相同的紅色。

補色對比

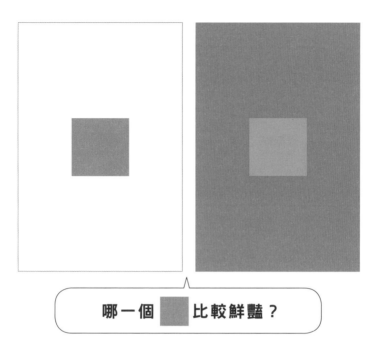

哪一個 比較鮮豔？

這個例子也跟前面相同,雖然■是一樣的顏色,但右邊的■卻看起來比較鮮豔。從右邊的背景色來看,■正好是其互補色。相鄰顏色如果正好是補色關係,單看那個顏色時會覺得更加鮮豔,這就稱作「補色對比」現象。

同時對比與繼續對比

如前所述,同時看兩個以上的顏色時,色彩會受到彼此的影響,讓我們單看某色時會覺得它變成了不同的顏色,這個現象稱為「同時對比」。

與此相對,如果先持續看著某個顏色一陣子,再把視線移到其他地方,就會受到剛才看著的顏色影響,讓我們下個看到的顏色跟它原來的顏色稍有不同。這樣的現象稱為「繼續對比」。盯著某個東西一陣子之後,如果把視線移到什麼都沒有的地方,會看到有顏色的殘像,這也是繼續對比的一種。

持續盯著紅色的圓形一段時間,再將視線移到什麼都沒有的部分,會看到形狀和顏色的殘像。

邊緣對比

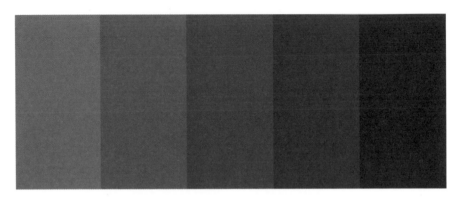

「邊緣對比」是發生於相鄰色彩相接部分的對比現象。將灰色如上方般按照明度順序排列，即使每個區塊內各自的數值為均一，左側邊緣（與較亮顏色相接部分）看起來會較暗，右側邊緣（和較暗顏色相接部分）則看起來會較亮。這是因為相鄰區快的明度差受到強調，造成相接的邊緣發生對比現象。

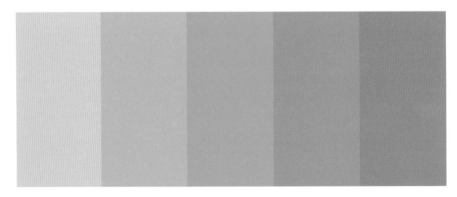

從明度對比發展而成的「邊緣對比」不只會發生於灰色，有彩色的情況也相同。如果將數個區塊排列在一起，看起來就會更加顯著。

馬赫帶效應

漸層交接的部分會看見一段原本不該有的條紋，稱為「馬赫帶效應」（Mach band effect）。這也是邊緣對比的一種。如果盯著交接的部分看，還會有它變得愈來愈清楚的錯覺。

原本不存在的條紋

>>> Sample

>>> Sample

Who	What		Case
20～50多歲男女	希望能刺激想像	×	散文徵文海報

晴朗無雲的藍色天空,搭配鮮紅色的氣球,互相襯托出主視覺的鮮豔度。是能讓人想像散文世界觀的海報設計。被青天包圍的氣球,看起來也染上微微的藍色,賦予設計一種懷舊的印象。

範例色彩

C 95	R 21	C 10	R 217	C 0	R 35
M 80	G 68	M 90	G 57	M 0	G 24
Y 25	B 129	Y 85	B 43	Y 0	B 21
K 0		K 0		K 100	
#154481		#D9392B		#231815	

為了讓主視覺的藍色與紅色更加醒目,文字元素都是以黑白統整呈現。澄澈的天空呈現自然的漸層,這也發揮了將視線由上方誘導至下方的作用。

用互補色襯托彼此

天空會因為補色對比作用更加鮮豔,紅色的氣球也更加顯眼,讓人留下印象。只要能妥善利用互補色,不只是能做為重點處的強調色,還能夠利用眼睛錯覺的設計效果,進一步襯托彼此的存在。

綠色的氣球也能夠當作強調色,但衝擊力就沒有紅色氣球那麼大。

利用同化現象

某個顏色會受到周遭顏色的影響，看起來變得接近彼此，這稱為「色彩同化現象」。這和對比現象是相反的效果，色相、明度、彩度愈相近的顏色，該現象就愈明顯。

灰色底色的數值完全相同，但大多數人應該會覺得左邊加入白色條紋的灰色看起來變亮，右邊加入黑色條紋的灰色則看起來變暗吧。每個灰色條紋都受到影響，看起來接近相鄰色彩的明度，此現象稱為「明度同化」。

如果條紋愈細，同化現象就會愈強，讓白色條紋和灰色底色看起來趨於一致。相反地，如果條紋很粗，就會發生對比現象，反而會讓條紋看起來很清楚。

相同數值的粉紅底色，如果加入灰色的條紋就會看起來變黯淡；如果加入紅色的條紋就會看起來變鮮豔，這就是發生了「彩度同化」。此現象會讓粉紅底色的彩度看起來接近條紋的顏色。

如果加入綠色條紋，會讓黃色看起來帶有綠色；如果加入紅色條紋，會讓黃色看起來帶有紅色。在這個例子中，發生了色彩看起來會趨近的「色相同化」現象。

混色

如果將發生「同化現象」的條紋變得更細，兩種顏色間的界線就會變得更加模糊，彼此混合在一起，看起來就像一種新的顏色。這就叫做「混色」（並置混合）。繪畫中的點畫技法也應用了此現象。並不是混合繪畫顏料的色彩，而是直接在畫布上點上細小的點，藉由色點的交疊來產生新的顏色。

眼睛的錯覺會根據看見色彩的距離有所改變。貼近看會發生「對比現象」，稍微拉開距離看會發生「同化現象」，站在更遠的地方看則會發生「混色」。

印刷之中的混色

「混色」的現象也會發生在印刷物上。印刷物是由青、洋紅、黃、黑4種顏色的小點（網點）相互組合，表現出各式各樣的色彩。如果將你現在所看的這本書放大來看，就會發現所有東西都是由4色加上紙的白色構成的。

放大圖

>>> **Sample**

─ **Who** ─	─ **What** ─		─ **Case** ─
10～40多歲男女	希望能讓人感受到橘子的甜味	×	餐廳的甜點菜單

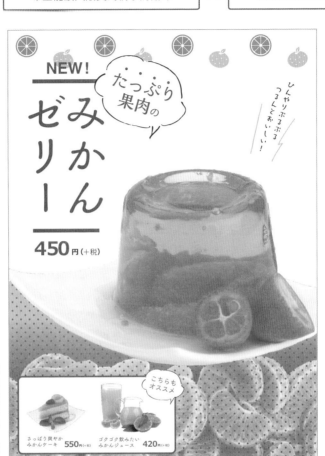

為了做出新菜單橘子果凍的印象，整體設計以橘色為主。為了讓大家能想像一瓣瓣的果肉，視覺上搭配了剝好的橘子。此外也加上橘色的小點，為果肉添加紅色，讓人看到就能感受到成熟橘子的甜美滋味。

範例色彩

C 0	C 0	C 0
M 85	M 25	M 0
Y 100	Y 60	Y 0
K 0	K 0	K 100
R 233	R 251	R 35
G 71	G 203	G 24
B 9	B 114	B 21
#E94709	#FBCB72	#231815

為了讓人能感受到甜味及適中的酸度，配色大量採用了橘色和黃色。帶有紅色的黃色能讓人感覺到甜味，而不是只有酸味。用在重點處的黑色，可以讓橘色的主色調更加明顯。

重疊色彩來加深印象

超市裡販售的橘子或是秋葵，通常會受到包覆在外的網袋的襯托，下功夫讓顏色看起來更美味。如果利用同化現象，則不只能讓東西本身的顏色產生變化，也能夠利用色彩重疊來改變印象。

利用各式各樣的視覺效果

除了對比現象和同化現象之外，還可以藉由色彩的組合或濃淡來讓顏色產生各式各樣的視覺效果。只要事先知道，在什麼樣的先決條件下會發生什麼樣的現象，就能在思考設計配色之際派上用場。

色陰現象

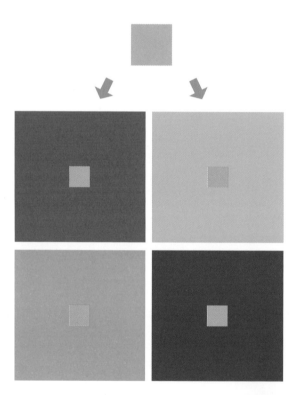

被有彩色包圍的白、灰等無彩色會受到周遭色彩影響，出現有彩色的補色後像。這樣的情況稱為「色陰現象」。在上圖中，將相同的灰色方塊放到紅色背景上，灰色看起來就會帶有藍色；放在綠、藍、紫的背景上，也會出現帶紫色的灰色、帶紅色的灰色，以及帶綠色的灰色。

白色的盤子，也會受到桌子或桌巾的顏色影響。

面積效果

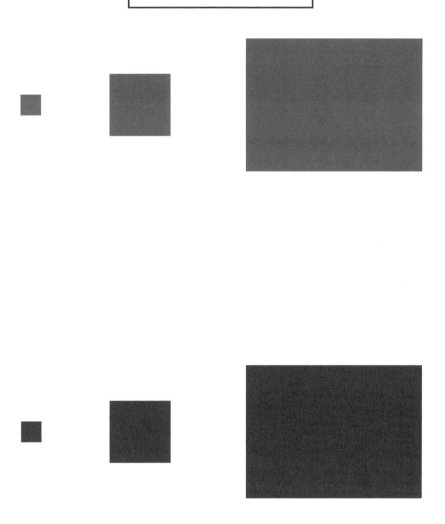

根據色彩面積大小不同，明度和彩度也會產生變化，這樣的現象稱為「色彩面積效果」。顏色面積愈小，看起來會愈暗；顏色面積愈大，明度和彩度看起來也會增加，變得更加鮮豔。另外，亮的顏色面積大就會感覺更亮、暗的顏色面積大就會感覺更暗，色彩的印象也會在呈現大面積時更加顯著。如果是以小尺寸時所見的色彩印象來進行判斷，放大之後看起來的印象有可能會改變。所以在設計紙媒體之際，要透過原尺寸的打樣來進行確認，這項作業相當重要。

視錯覺

赫曼方格

會在白色十字交叉處看到灰色點的現象。上方的圖片稱作「赫曼方格」
（Hermann's grid），會讓人感覺看到了灰色的點，這個點又被稱作「赫曼點」。
黑色的底色和白色的十字間會發生邊緣對比（請參照P.118）的現象，讓人感覺離
黑色最遠的十字中心變暗，看起來彷彿灰點一般。這個現象也會發生於黑色以外
的顏色。

利普曼效應

如果將如同上圖的紅與綠般幾乎沒有明度差異的色彩相接，看起來就會變得閃
爍，出現讓人難以直視的光暈。像這樣分界處變得模糊，引起知覺困難的現象，
稱作「利普曼效應」（Liebman effect）。如果為色彩加上明度差異，就不會發生
如圖右的現象。如果是需要提高視認性的情況，配色時還請留意明度差。

埃倫施泰因錯覺

如果將格子的十字部分挖空，空下的部分會讓人覺得有個明亮的圓形，這樣的現象稱作「埃倫施泰因錯覺」（Ehrenstein illusion）。如果是黑色的背景，挖空的十字部分感覺會變暗。不過，如果將這個感覺像圓形的輪廓圈出來，變亮或變暗的錯覺效果就會隨之消失。

霓虹色擴散效果

如果將埃倫施泰因錯覺的十字以彩色線相連，顏色看起來就會擴散出去。因為看起來就像是霓虹燈的光，因此稱作「霓虹色擴散效果」。

知覺透明度

如果在相異色彩重疊的區域放上合適的顏色，該部分看起來就會有穿透感，這種現象稱為「知覺透明度」。而即使放的顏色相同，如果位置有偏差，此種現象就不會發生。

深度與平衡

遠近效果

配合物體的大小表現,將色彩濃淡加以組合的話,就能提升遠近效果。配色時讓近處的東西顏色較濃,遠處的東西顏色較淡。如果再配合漸層或是前進色、後退色的使用,配色的效果就會進一步提升。

平衡

利用亮的顏色看起來較輕、暗的顏色看起來較重的性質,可以表現出設計的平衡。配色時如果讓明亮的顏色在上,較暗的顏色在下,就能夠營造出穩定感與安心感。配色如果反過來,平衡就會變得不穩定,會讓設計產生動態感。

立體效果

藉由明色與暗色的組合,可以讓平面看起來變得立體。如果是凸面,就在面光的上緣使用亮色、呈現陰影的下緣使用暗色來配色。凹面則反過來,上緣使用暗色、下緣使用亮色來表現。

Who	What	Case
國小生・家庭	希望他們能對特展產生興趣 ×	特展海報

此設計以圓形和線條構成擺錘*擺盪的樣子。圓形和圓形的重疊部分加入別的顏色，表現出透明感，看起來就像是擺錘的連續照片。展覽的名稱則使用與擺錘顏色互補的紅色，看起來一清二楚，且能抓住目光。

*譯註：海報名稱為「不可思議的擺錘特展」。

範例色彩

C 74	C 15	C 0	C 0
M 0	M 46	M 85	M 0
Y 0	Y 0	Y 100	Y 0
K 0	K 0	K 0	K 10
R 0	R 216	R 233	R 239
G 181	G 158	G 71	G 239
B 238	B 197	B 9	B 239
#00B5EE	#D89EC5	#E94709	#EFEFEF

重複規律擺動的擺錘使用了藍色，提升了具備法則的印象。利用顏色的緩緩變化來表現遠近效果，同時在重疊的部分利用較深的顏色，表現出透視的效果。

用〔色彩增值〕確認顏色

透明感可以透過〔混合模式〕設定中的〔色彩增值〕來表現（請參照P.130），也可以用於下方有其他設計等較難處理的情況。利用知覺透明度的現象，改變相疊部分的上色來打造調整感吧。先用色彩增值確認相疊處的顏色，再調成接近那個顏色，看起來就會很自然。

用路徑管理員分割 　　　 用〔原始影像〕加入顏色

129

混合模式與不透明度

只要懂得使用Photoshop或Illustrator中的「混合模式」與「不透明度」，就能夠調整色彩濃但，並做出數種顏色相疊的效果。認識各種模式下的效果，有效活用在設計中吧。

〔 Photoshop 〕

①混合模式

Photoshop中是位於「圖層」面板內，Illustrator中則是位於「透明度」面板內。在此解説設計上常用的「原始影像」、「色彩增值」、「濾色」與「重疊」。

〔 Illustrator 〕

②不透明度

如果降低圖片或物件的不透明度，顏色就會慢慢由淡轉為透明。

①混合模式範例

原始影像

初始的狀態。背後不受任何影響，顯示色彩原本的狀態。

色彩增值

愈與黑色重疊，就愈接近黑色；重疊的顏色愈白，受到的影響就愈小。

濾色

亮的部分會更亮；重疊的顏色愈暗，受到的影響就愈小。

重疊

如果和暗的顏色重疊，暗的部分就愈暗，亮的部分就愈亮。

②不透明度範例

不透明度20%

前面的物件以20%表現，背面的照片以80%表現的狀態。

不透明度50%

前面的物件以50%表現，背面的照片以50%表現的狀態。

不透明度80%

前面的物件以80%表現，背面的照片以20%表現的狀態。

「混合模式」包含許多種類，只要實際嘗試、確認看起來的樣子，就能加深理解。「不透明度」則不會動到色彩數值，能在想調整濃淡時排上用場。

4

配色版面
創意

（13 個發想與設計範例）

/////

在此將解說能提升設計魅力的配色版面。
進一步拓展色彩的使用方式，有效打中受眾的心吧。

在重點處加入無彩色

在整體是無彩色的設計中，加入一部分有彩色的話，該部分自然會引起注目。加入重點處的無彩色，其印象會左右整體設計，雖然面積小，卻扮演了相當重要的角色。

暖色重點處

只要放在無彩色之中，就能強調出紅色有活力的印象。

冷色重點處

提升帥氣俐落的印象。重點處色塊的銳利度也很重要。

加入漸層

在與漸層融合的同時任意加入顏色，也是一種手法。

多個重點色

使用多個重點色的時候，可以用色彩面積的大小來做出層次。

☑ 在無彩色設計的重點處加入有彩色，存在感就會提升。

☑ 即使只是少面積的色彩，也能夠強調色彩印象，將其傳達給受眾。

Who	What		Case
20〜40歲女性	表現出美麗與高級感	×	美妝新品廣告

特地將主視覺調整為黑白，讓新產品腮紅的顏色更加醒目。以大膽的方式配置標語引起受眾的興趣，也讓人對產品的顏色有更強烈的印象。

範例色彩

C 24	R 195	C 86	R 2	C 0	R 35
M 84	G 72	M 52	G 107	M 0	G 24
Y 60	B 81	Y 5	B 177	Y 0	B 21
K 0		K 0		K 100	
#C34851		#026BB1		#231815	

因為是成熟女性專用的彩妝品，所以將腮紅較深的紅色做為配色主調。使用了藍色的品牌Logo則隨意配置，在不打壞整體紅色印象的同時增加層次感。

以無彩色的設計為基礎

無彩色不管和哪種有彩色組合，其中的差異都很明顯，可說是萬能的顏色。在討論要組合的色彩之際，不妨先只用無彩色設計看看，再討論該將有彩色配置在何處，這樣也能更容易抓住印象。

一個個補上有彩色，一邊確認整體的平衡，一邊討論該放置重點的位置。

鋪上底色

鋪上整面的底色，色彩面積就會擴張，能打造有衝擊力的設計。關鍵在於要選擇能夠象徵內容，又無損文字可讀性的色彩。可以在局部做出挖空，讓設計更有變化，同時效果十足。

表現內容

配合內容使用底色，可以呈現設計整體的世界觀。

添加紋理

使用紋理就能為底色添加質感，進一步提升訊息傳達性。

挖空很有效果

製作看得見媒體色（主要是白色）的「挖空」部分，也能為設計打造動態感。

與內容不搭調的底色 ✕

如果用了與內容不搭調的底色，就會有損向受眾的訊息傳達。

☑ 只要活用能賦予設計影響力的底色，就能透過視覺傳達內容的印象。
☑ 在局部做出挖空，可以讓設計產生動態感。

Who	What		Case
30〜50多歲男女	希望能打造高雅沉著的印象	×	生活風格雜誌

使用彩度不會太高的綠色做為底色，讓人感覺到良好的品質；與去背的商品主視覺中的紅色相互輝映。用白色圓框將商品視覺連結在一起，打造自然的整體感。

範例色彩

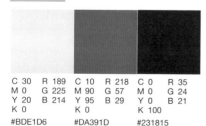

C 30	R 189	C 10	R 218	C 0	R 35
M 0	G 225	M 90	G 57	M 0	G 24
Y 20	B 214	Y 95	B 29	Y 0	B 21
K 0		K 0		K 100	
#BDE1D6		#DA391D		#231815	

因為是滿版設計，所以選用了不會過於搶眼的綠色。強調色澤採用較暗的紅色，提升別緻的印象。雖然紅色與綠色是互補色關係，不過因為有彩度差，所以並不會讓人覺得難以目視，而是能互相襯托。

疊加紋理做出深度

透過〔混合模式：色彩增值〕（請參照P.130）將綠色疊加到紙質紋理上層，就能讓人感覺到質地。因為紋理素材和色彩相疊後會讓顏色產生變化，還請根據印象隊色調進行必要的調整。

紋理

使用色

用色彩圍繞

如果將整個設計用色彩圍繞，就能夠集合容易變得分散的資訊，讓受眾能明確辨識。色框的粗細、形狀或傾斜度等可以讓設計產生動態感，進而吸引目光。

以粗色框圍繞

以粗色框圍繞會增加色彩面積，根據顏色不同，印象也會大幅改變。

以細框線圍繞

框線愈細，愈能給人先細的印象。如果使用和主色調對比的互補色，當作強調色也很有效果。

強調資訊區別

對向的頁面使用不同顏色的色框，就能在做出對比的同時，讓內容維持相互連結。

ONE POINT

圍繞形狀的巧思

如果將外框做成超出頁面，就能讓設計有向外延伸的廣闊感。

- ☑ 以色彩圍繞，可以讓色框內側的元素擁有一致感。
- ☑ 色框的形狀與使用的顏色，能夠改變設計的印象。

Who	What		Case
20～30多歲女性	希望她們能閱讀特輯	×	演藝人士採訪頁面

讓人感覺到安穩、安心的穩重粗框，也為設計帶來較為陽剛的印象。因為使用淡藍色，所以就算色彩面積增加整體看起來也不會過重，能呈現出清爽的一致感。

範例色彩

C 35	R 162	C 0	R 255	C 0	R 35
M 0	G 208	M 0	G 241	M 0	G 24
Y 0	B 232	Y 100	B 0	Y 0	B 21
K 10		K 0		K 100	
#A2D0E8		#FFF100		#231815	

配色採用以藍色為主的粗色框，加上互補色黃色做為強調色。不管哪個都是使用較淡的眼色，所以即使增加色彩面積也不致於過度沉重，打造出有著清爽印象的設計。

用外框的形狀表現內容

用直線紮實包圍內容的粗框，能夠營造安心感與存在感。並藉由配置圓形的重點色區塊，讓設計產生曲線，讓整體不會變得太硬。外框的形狀如果加入愈多曲線等趣味元素，則設計的印象就愈有流行感，也愈加柔和。

▶ ▶ ▶ Another sample

外框的形狀愈柔和，設計上愈容易讓人對內容產生親切感。

打造帶狀設計

加入帶狀色塊可讓設計聚焦，也可以用來整理資訊。如果想讓帶狀色塊變成明顯的主角，不妨使用較強烈、較濃的顏色來讓目光集中。只要改變帶狀色塊的位置、粗細和形狀等，就能夠發揮各式各樣的作用。

讓設計聚焦

貫穿設計整體的帶狀區塊，如果增加色彩面積，就有讓設計聚焦的效果。

集中目光

如果帶狀色塊採用整體設計中最強烈的顏色，就能集中目光。

製作帶狀裝飾

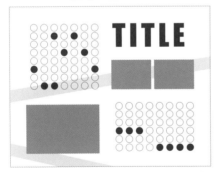

如果將帶狀色塊當作底色的花樣加入設計裡，即使面積不大，也能夠讓設計散發該色彩的印象。

ONE POINT
統整資訊

如果設計時想儘可能放大主視覺的部分，可將資訊統整於帶狀色塊之中。

☑ 用帶狀設計集中目光，統整資訊。
☑ 透過帶狀色塊的形狀或色彩變化，可以發揮各式各樣的作用。

>>> Sample

Who	What		Case
20～40多歲男女	想傳達日式點心的魅力	×	旅行指南

看起來像是金色般的茶色帶狀色塊，提升了日式點心的高雅感和高級感。帶狀設計與圍繞在設計四周的細框重疊，並以超出版面的滿版方式配置，讓人感受到設計的廣闊感。

範例色彩

C 0	R 177	C 0	R 166	C 0	R 35
M 25	G 143	M 85	G 45	M 0	G 24
Y 65	B 71	Y 65	B 45	Y 0	B 21
K 40		K 40		K 100	
#B18F47		#A62D2D		#231815	

主色選用能表現高雅感的茶色。強調色則是選用具有深度、能強調和風印象的紅色。在和風設計中如果採用茶（金）色與紅色的組合，能讓人聯想到值得慶賀的事情，是經常使用的配色。

帶狀色塊的基本位置

因為鋪上帶狀色塊會產生重量感，所以應將其置於受眾視線最後停留的地方。基本上會放在設計的下方，或是左側。如果想特地將整理資訊用的帶狀色塊放在設計上方，建議使用感覺沒那麼重的顏色，這樣平衡感看起來會比較好。

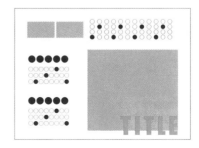

表現透明感

用較亮、較淡的色調配色,可以讓人有輕盈的感覺,也可以透過色彩組合來表現透明感。活用色彩重疊或漸層的效果,試著表現出各種類型的透明感吧。

輕盈的色調

採用明亮、較淡的色調能夠營造輕盈的印象,也更容易表達透明感。

色彩的穿透與重疊

讓2種顏色重疊的部分相互穿透,就能在設計上讓人感受到透明感。

使用漸層效果

在設計中加入漸層效果的話,能讓透明感更上一層樓。

營造透視感

如果加上模糊的效果,就會產生彷彿透過玻璃看東西一樣的透視感。

- ☑ 藉由亮而淡的色調或色彩的重疊,能夠為設計營造透明感。
- ☑ 加上漸層或模糊的效果,看起來就會更加真實。

Who	What	Case
20～30多歲女性	希望讓她們想喝新商品	車站的廣告看板

× (between What and Case)

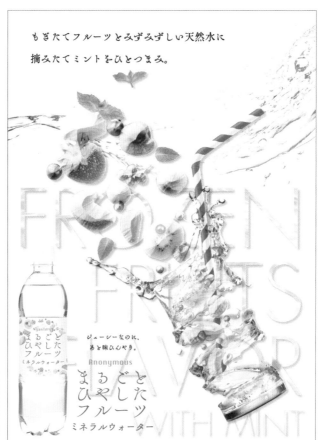

もぎたてフルーツとみずみずしい天然水に
摘みたてミントをひとつまみ。

廣告看板上充滿清涼感的主視覺令人印象深刻。使用的色彩以藍色貫串整體，英文字大標用彷彿穿透的方式鋪於其上，進一步強調整體設計清澈的印象。

範例色彩

C 60	R 104	C 80	R 53
M 23	G 165	M 51	G 112
Y 0	B 218	Y 18	B 163
K 0		K 0	
#68A5DA		#3570A3	

以2種藍色為主，讓人感受到清涼、透明及水潤的配色。為了提升整體的透明感及涼爽感，水果的部分也加工成帶有一點藍色。

讓加工過的文字變透明

英文字標題是將水的照片素材以文字剪裁製作。藉由讓文字穿透主視覺，能讓人感受到透明感與整體感。

在illustrator中，只要將文字配置於背景素材的上方，同時選取兩者後，從〔物件〕選單選取〔剪裁遮色片〕→〔製作〕即可。

表現厚重感

使用較暗的色調進行設計，能讓人感覺到厚重感；色彩面積愈增加，這樣的印象就愈強。可以使用一部分亮色來創造留住目光的重點處，同時也突顯出暗色調的力道。

讓人感覺到重量的色調

暗色調的配色能為設計帶來重量及莊嚴感。

拓寬色彩面積

色彩面積愈廣，色彩的重量就愈增加，讓設計產生穩定感。

加上層次

在重點處使用明亮的顏色等，可以藉由建立層次來增強印象。

利用漸層

用暗色調的漸層慢慢壟罩主視覺，就能提升整體的厚重感。

☑ 使用暗色調會讓設計產生厚重感。
☑ 色彩面積愈大，重量感就愈增加。
☑ 如果加入有明度差的重點著，暗色調的顏色也會被突顯。

Who	What	Case
20～40多歲男女	希望大家能前來樣品屋的導覽會	樣品屋傳單

元素及裝飾以簡約為主，表現出高級感與厚重感。底色鋪上黑色，讓設計整體聚焦，並利用大量的長方形照片，做出電影膠捲般的印象。

範例色彩

C 0	R 35	C 29	R 190	C 9	R 240
M 0	G 24	M 61	G 119	M 10	G 220
Y 0	B 21	Y 79	B 65	Y 87	B 39
K 100		K 0		K 0	
#231815		#BE7741		#F0DC27	

拉大主色的黑色面積，以別致的方式統整配色。資訊是以白色挖空文字為主，Logo標誌則添加了看起來像是金色的漸層效果，進一步強調高級感。

用色彩面積和直線加深印象

比起圓形的東西，正方形具備了看起來更有重量感的性質（請參照P.106），用長方形照片來規劃版面，設計就會產生重量感。長方形照片也讓設計上有許多直線的線條，給人經過整理的印象。另外，照片上方的文字「VEGH」的字體也是使用較粗的黑體，增加直線與色彩面積後，進一步提升了厚重的氣氛。

即使是同一色調的設計，如果邊邊角角的元素較多，感覺會比較有厚重感。

用文字色彩吸引目光

通常文字多會使用黑色，不過如果改用其他顏色，就會大幅改變設計的印象。包含文字要素在內的設計整體，可視為是一個大的主視覺，藉此創造出引人入勝的設計。

配合主視覺的顏色

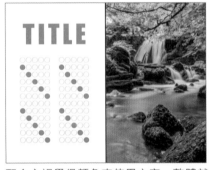

配合主視覺得顏色來使用文字，整體就會產生一致感。

有系統地改變色彩

統整資訊時有系統地變更文字顏色，更易於傳達關聯性。

ONE POINT

用形狀來塑造

文字也可以用形狀來塑造，沿著形狀排列，就能表現出和主視覺的一致感。

添加動態

為文字本身添加動態，或是配置得如同裝飾一般，可以添加視覺感受。

☑ 在文字的色彩上花點巧思，可以增加與主視覺的一致感。
☑ 藉由文字配置、動態與色彩的組合，能夠打造有影響力的設計。

Who	What		Case
20～30歲女性	想用可愛度讓人不自覺被吸引目光	×	雜誌內頁

配合內容與主視覺，大量使用粉紅色的設計。文字元素排滿了愛心形狀，也沿著形狀排列，各個元素在在強調了可愛感，提升整體設計可愛優雅的印象。

範例色彩

C 0	R 235	C 0	R 35	C 70	R 6
M 70	G 109	M 0	G 24	M 5	G 180
Y 10	B 154	Y 0	B 21	Y 0	B 234
K 0		K 100		K 0	
#EB6D9A		#231815		#06B4EA	

在前面用粉紅色表現出富具女性氣質的華麗感，並以此為主要色調來配色。幾乎所有元素都是以粉紅色貫串，與華麗的主視覺互相共鳴。只有藝人的名字等要做得明顯的部分是使用黑色，重點處則放入了藍色蝴蝶。這具有引導視線的作用。

符合形狀的文字

為了讓文字看起來更視覺化，可以在心型的空間內排入文字版面。在挖空處放入文字，就能維持可讀性。小標也沿著形狀外圍配置，為設計添加動態感。

雖然愛心等單純的形狀，沒有輪廓線也還是看得到視覺效果，但可讀性也會稍微變低。

加入花樣

用花樣組合而成的設計，色彩印象能夠更鮮明地傳達出去。另外如果是相同花樣的話，分別使用有彩色和無彩色，也會讓印象大大不同。不管是圓點還是條紋，做出色彩搭配、有效活用花樣吧。

提升印象

只要配合內容使用花樣，配上所使用的顏色，就能夠進一步提升印象。

明確劃分區域

即使是同一色系的設計，也可以透過底色的花樣進行分隔，確立各自的區域。

數種組合

如果能妥善組合多種花樣與色彩，就能打造感覺更有趣的設計。

無彩色的花樣

使用了黑、灰等無彩色的花樣，簡約的同時，又能為當作設計的強調色。

☑ 色彩與花樣的組合可以提升印象。
☑ 有彩色的花樣可以營造熱鬧的印象；使用無彩色則可以打造簡約的強調色。

Who	What	Case
10〜20多歲女性	希望她們能對商品感興趣	女性時尚雜誌

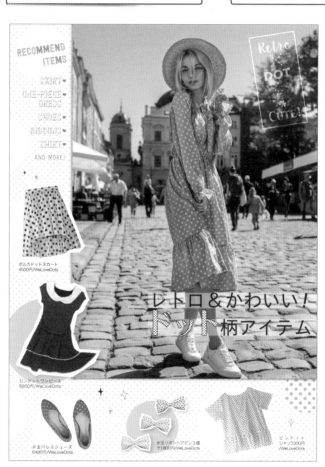

該特輯的主題是圓點花樣，在設計中也低調使用。將2種大小的圓點與2種顏色組合，強調華麗且有趣的印象。商品的照片都加上了白框，不會被背景的圓點模糊焦點，能夠維持存在感。

範例色彩

C 0	R 231	C 0	R 255
M 90	G 52	M 0	G 241
Y 40	B 98	Y 100	B 0
K 0		K 0	
#E73462		#FFF100	

賦予設計少女般活潑印象，以粉紅搭配黃色的可愛配色。粉紅色中也加入了黃色，將2者的色調調整到趨近，讓2種顏色的圓點不會產生七零八亂的印象。

為圓點花樣做出層次

將3種大小的圓點相互組合，感覺相當熱鬧的設計。最大的圓點配置於商品照片下方，讓商品資訊的區域更加清楚。

有著大小層次的圓點花樣，能讓設計不會感覺過於單調。

創造連結感

不同的顏色可以透過漸層連結，創造出能夠同時感受到數種色彩印象的設計。利用漸色的顏色變化方向，也可以引導受眾的視線。

當作底色

在底色鋪上漸層，就能夠賦予設計數種色彩印象。

引導視線

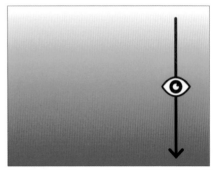

藉由漸層的變化，能自然而然地引導視線。

賦予柔和的印象

渲染和模糊也是漸層的一種，可以賦予設計柔和的印象。

過度緊湊的漸層

如果漸層的色相變化過於激烈，恐怕會給人看起來很雜亂的印象。

☑ 誘導視線的同時，也能夠賦予設計數種色彩的印象。
☑ 可以表現出柔和的印象，以及單色所無法表現的色彩深度。

Who	What		Case
10多歲的女性	希望她們來預約華麗的振袖*	×	振袖出租網站

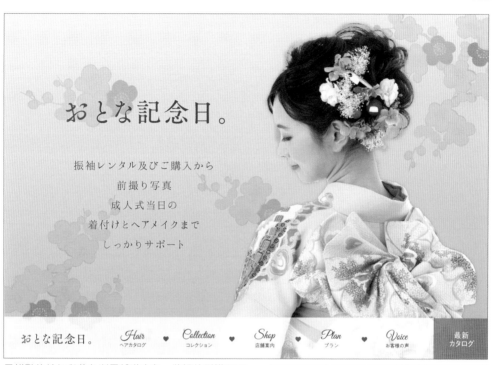

用鮮豔的粉紅與黃色漸層鋪滿底色，將視線引導至下方的選單。花的裝飾以具備透明感的方式配置於漸層上，不會過度鋪張，而能提升高雅感。

*譯註：振袖是年輕女性穿著的和服，會於成人式等場合穿著。

範例色彩

C 0	R 232	C 0	R 255
M 80	G 82	M 10	G 233
Y 0	B 152	Y 40	B 169
K 0		K 0	
#E85298		#FFE9A9	

不只是使用粉紅色，而是與柔和的黃色組合來建立漸層，在配色中演繹出柔和的華麗感。為了在漸層時與粉紅色更加融合，黃色也經過調整，混入了洋紅色。重點色集中在粉紅，限制顏色數量，打造不過度鋪張的「成年女性」印象。

連結時注意色彩的輕重

色彩有輕有重，感覺輕盈的顏色在上、感覺較重的顏色在下，這樣才會產生穩定感（請參照P.128）。應用此效果，建立漸層時如果由上到下、由輕到重連結，就能打造具備穩定感的設計。此外，由上到下也恰巧符合我們的視線動向，可以更順暢地進行引導。

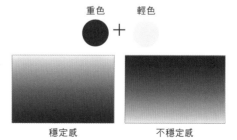

讓主視覺更醒目

用擷取的色彩來進行設計，是讓照片等主視覺更醒目的手法之一。或是用讓色彩面積的比例（配色平衡）一致、強調對比等手法，來提升主視覺的存在感吧。

擷取色彩

可運用滴管或取色網站、App（請參照 P.03），從主視覺擷取色彩。

加強印象

使用照片或插圖裡所含的顏色來設計，就能提升主視覺的存在感。

強調對比

使用與主視覺相對的互補色來強調對比，就會讓主要照片更醒目。

考量配色平衡

配合照片的配色平衡來進行配色，就能表現出設計的一致感。

☑ 整合照片等主視覺的色彩來配色，能夠強調要表達的訊息。

☑ 可透過互補色等進行對比強調，讓主視覺變得相對醒目。

>>> Sample

Who	What		Case
10～30歲女性	希望她們可以點甜點	×	咖啡廳甜點廣告

整體設計以茶色表現巧克力的感覺,是具有衝擊力的設計。吸管的紅色與黃色的重點處,巧妙地收斂了原本容易過重的整體平衡。背景的板狀巧克力色彩表現出了苦味,讓主要的巧克力奶昔更加醒目。

範例色彩

C 35	R 165	C 38	R 87	C 0	R 255	C 28	R 189
M 58	G 113	M 53	G 62	M 0	G 241	M 90	G 58
Y 65	B 83	Y 58	B 48	Y 100	B 0	Y 88	B 46
K 12		K 63		K 0		K 0	
#A57153		#573E30		#FFF100		#BD3A2E	

該配色以讓人聯想巧克力的茶色為主,並加入黃色與紅色做為重點處的用色。因為是食品廣告,重點處使用了暖色系,提高美味可口的印象。

用重點處做出層次

巧克力的茶色使用了所有CMYK色彩混合調製,容易讓設計變得過重。只要加入少許明亮的顏色,就會變成具備流行感的印象。

以有著冰涼印象的冷色系色彩做為重點色,可能會有損巧克力的甜蜜印象。

做出明顯差異

加上明顯差異、特意做出對比的配色，即使設計構成相當簡約，也能夠帶來影影響力。並能夠讓受眾的目光自然而然投向要強調的地方，順暢地傳達所要傳達的內容。

簡約的構成

即使版面構成很簡約，也可以利用強調對比的配色吸引目光。

加上強調色

只變更想強調的那部分的顏色，透過強調色讓差異更醒目。

進行分割

為經過分割的空間加上色彩差異，就能強調彼此間的色彩對比。

配置上也做出差異

在資訊元素的配置上也做出大小層次，各自的差異就會更明顯。

☑ 配色時特別留意對比，就能強調色彩彼此的印象。
☑ 強調的部分更易於傳達給受眾，能打造有影響力的設計。

Who	What		Case
20～50多歲男女	希望能引起大家對書的興趣	×	書籍廣告海報

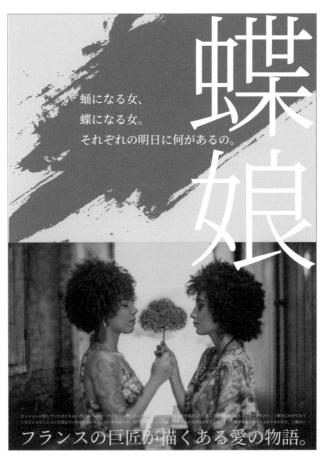

採用有明顯色相差的藍、黃2色，表達出書中暗藏尷尬處的世界觀。黑白的主視覺也使用了一小部分的藍色做為重點色。另外，標題文字跨越了被分割的空間，為設計帶來整體感。

範例色彩

C 85	R 3	C 6	R 246
M 50	G 110	M 11	G 219
Y 0	B 184	Y 100	B 0
K 0		K 0	
#036EB8		#F6DB00	

配色採用了較暗的藍色，黃色也經過調整，加入了青色與洋紅，使其稍微帶有冷色調。與黑白的主視覺搭配，增加了這2色的鮮豔度，營造鮮明強烈的印象。

建立連結處

如果只顧著要做出差異，有可能會讓元素看起來變得七零八落。要透過各自色彩領域的一部分或是重點處來建立連結處。

各個元素並沒有相互連結，界線過於分明，會給人沒有整體感的印象。

粗略上色

用粗略的上色表現出質感與紋理，打造令人印象深刻的設計吧。透過使用色彩跟上色方式的組合，可以產生包括親切感、簡約感等各式各樣的印象。

隨興塗色

像是用筆隨興塗色般的上色，特意留有「縫隙」。

輕柔塗色

以模糊化的方式塗色，會產生柔和感和溫度。

用花樣來上色

用網點或直條紋等花樣塗色，能夠為印象增添變化。

降低顏色數量

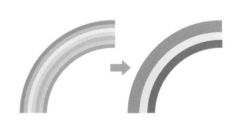

配色時只要將一般會使用到的顏色數量限縮，就能提升簡約的印象。

☑ 不是紮紮實實的塗滿，而是粗略上色，能夠讓設計產生質感。

☑ 可以透過塗色方式跟顏色數量來控制印象。

── **Who** ──	── **What** ──	── **Case** ──
幼兒・家庭	希望能吸引人參加教室的課程	幼兒教室海報

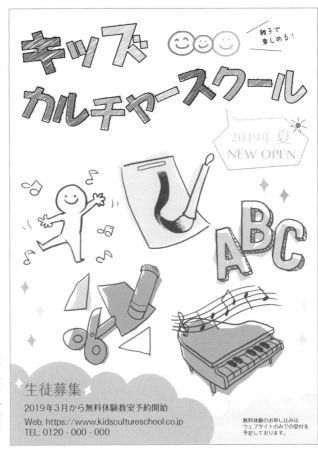

畫面上散布著像是學校學生繪製的插畫,是相當有童趣的設計。整體的配色看起來繽紛多彩,但插圖各自的顏色數量都有所限制,所以也散發出簡約感。標題以外的部分不透明度都調低,讓標題相對顯眼。

範例色彩

C 0 M 80 Y 80 K 0	R 234 G 85 B 50	C 70 M 0 Y 35 K 0	R 43 G 183 B 179	C 40 M 0 Y 80 K 0	R 170 G 207 B 82	C 0 M 50 Y 100 K 0	R 243 G 152 B 0
#EA5532		#2BB7B3		#AACF52		#F39800	

C 0 M 70 Y 20 K 0	R 235 G 109 B 142	C 0 M 0 Y 32 K 0	R 255 G 251 B 194
#EB6D8E		#FFFBC2	

使用明亮清晰的色調來打造繽紛的配色。稍微降低不透明度來帶出透明感,讓設計看起來不會太過喧囂。

使用效果粗略上色

用Illustrator〔效果〕選單中的〔風格化〕→〔塗抹〕,就可以做出如同標題的塗色效果。此外,從〔效果〕選單選擇〔扭曲與變形〕→〔隨意筆畫〕,就會變成粗略的上色。

一般填色
12×12mm

〔塗抹〕
設計:初始設定

〔隨意筆畫〕
尺寸:5%
細節:10inch
點:圓形

用違和感惹人注目

如果特意添加違和感,就能打造讓受眾不由自主投來目光的設計。藉由各種元素的配置與配色組合,瞄準能夠讀取的邊緣,帶出「不自然的魅力」。

特意引起光暈

使用特意引起光暈的組合,能夠表現出違和感。

微妙的差異

使用色相差幾乎沒有差異的配色組合,打造讓人想聚精會神細看的設計。

元素配置這樣玩

文字元素等配置的違和感加上色彩的組合,能打造更有個性的設計。

「無法讀取」就NG ✕

如果採用就算凝神看也看不出來的色彩組合,設計本身就無法成立。

☑ 特意表現違和感,打造能夠惹人注目的設計。
☑ 請注意要保留最低限度的可讀性。

Who	What	Case	
10～30多歲男女	希望能讓人對展覽感興趣	×	當代藝術展海報

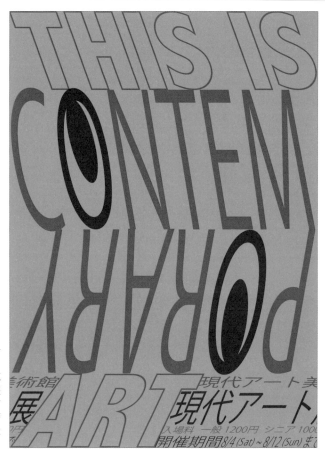

藍色底色和紅色文字的組合讓人感到不自然，會不由自主地投以目光。讓人最先感覺到色彩違和感的要素或裝飾，在設計中是以簡約的方式統整，再加入像眼睛般帶有玩興的元素，建立引發受眾興趣的契機。

範例色彩

C 100 R 0	C 0 R 223	C 0 R 35
M 0 G 156	M 100 G 0	M 0 G 24
Y 20 B 196	Y 100 B 17	Y 0 B 21
K 0	K 5	K 100
#009CC4	#DF0011	#231815

加入些微黑色（K），讓藍色和紅色變得暗一點，將原本會引起光暈的組合，調整到不會讓人難以直視。重點處也使用黑色，為視線建立定著處。

用色彩面積強調違和感

為了加強色彩印象，可以增加底色以及塞滿整個畫面的文字的顏色面積。字體和設計元素本身以簡潔的方式統整在一起，受眾的意識自然會聚焦到顏色上。

即使是同樣的色彩組合，只要減少整體的色彩面積，看起來就會更好入眼，原有的違和感也會降低。

配色方案
比較參考

（ 4 大視角與設計範例 ）

／／／／／

本章以配色方案規劃做為切入點進行解說。
參考以受眾劃分的範例，掌握應用的重點，
將色彩的力量發揮到最大限度吧！

活用色彩印象

只要利用色彩本身的印象，無須言語也能表達意圖，並讓資訊的受眾自然聯想到訊息。在企業的Logo等地方，即可看見這種以設計做為象徵功能的手法。

企業Logo範例

紅色Logo

印象：積極、快樂
圖片提供：日本可口可樂株式會社

藍色Logo

印象：誠實、安全
圖片提供：ANA全日本空輸株式會社

黃色Logo

印象：希望、探求
圖片提供：大和運輸株式會社

綠色Logo

印象：放鬆、和平
圖片提供：株式會社宜得利家居

Logo是企業的門面，其色彩印象也相當重要。大多數企業都會基於各自的企業理念，採用某個色彩做為企業色彩。除了這邊介紹到的企業，你也可以參考各式各樣的企業Logo，找出活用色彩特有印象的方法。

☑ 將色彩的特有印象和主題印象相互連結。
☑ 活用普遍的印象。
☑ 以企業Logo等為參考，對思考配色設計也很能發揮效果。

認識色彩的特有印象

認識各種色彩給人的印象，能在決定設計時成為相當重要的線索。各式各樣的視覺、與特定色彩關係密切的物品等，試著透過這些東西將印象更加清晰吧（請參照P.029）。不過，將色彩做為象徵使用之際，請注意不要與普遍深植人心的印象相差太遠。

紅
熱情／有精神／正向

黃
幸運／活潑／創造力

藍
誠實／信賴／知性

綠
療癒／健康／放鬆

決定設計的訴求重點

寫出能成為設計痛點的關鍵字。在此以紅酒的廣告為例，試著思考看看吧。就算都是紅酒廣告，也有五花八門的切入點與銷售方式，儘可能寫出所有想得到的訴求重點吧。以此為前提，從關鍵字之中選出想要特別強調的印象。

香氣馥郁

口感佳

知名產地

品質優良

紅酒

可入手的價格範圍

有益健康

活用色彩印象

建立符合主題的色彩

決定好訴求重點後，就要想想什麼樣的色才才能讓人聯想到這樣的印象。首先從「紅酒」開始想像，以紅色做為基準思考吧。想強調的印象是「品質優良」的話，就降低明度與彩度，調整為較深的顏色；如果是想強調「有益健康」，也可以和給人天然印象的綠色等色彩搭配使用……像這樣一步步歸納出配色方案吧。別忘了所使用的色彩，也要接近實際的商品顏色。一邊縮小想傳達的印象範圍，一邊調整出自己想要的顏色。

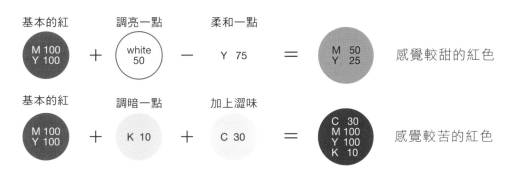

基本的紅　M 100 Y 100　＋　調亮一點 white 50　－　柔和一點 Y 75　＝　M 50 Y 25　感覺較甜的紅色

基本的紅　M 100 Y 100　＋　調暗一點 K 10　＋　加上澀味 C 30　＝　C 30 M 100 Y 100 K 10　感覺較苦的紅色

161

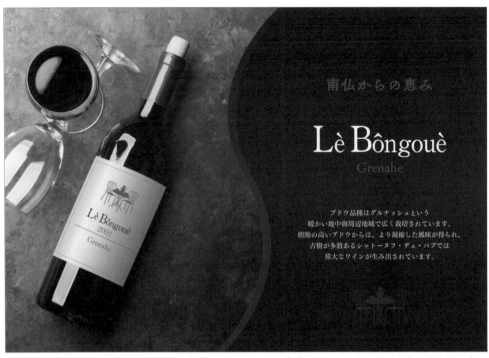

南仏からの恵み

Lè Bôngouè

Grenahe

ブドウ品種はグルナッシュという
暖かい地中海周辺地域で広く栽培されています。
樹齢の高いブドウからは、より凝縮した風味が得られ、
古樹が多数あるシャトーヌフ・デュ・パプでは
偉大なワインが生み出されています。

能傳達紅酒的高品質，色調沉著的設計。使用的顏色能讓人感受到有深度的風味，搭配白色挖空文字，在不破壞氣氛的前提下讓整體設計融合在一起。

範例色彩

C 15 M 70 Y 65 K 80	R 76 G 23 B 6	C 0 M 0 Y 25 K 68	R 118 G 116 B 95	C 10 M 90 Y 70 K 15	R 196 G 49 B 56	C 55 M 60 Y 20 K 80	R 42 G 25 B 51
#4C1706		#76745F		#C43138		#2A1933	

C 0 M 100 Y 73 K 40	R 164 G 0 B 32	C 0 M 0 Y 0 K 75	R 102 G 100 B 100
#A40020		#666464	

配色使用較深的色調，相當有大人感。只有標語部分加入了明度較高的紅色，做為同系色中的重點色，這也發揮了很好的效果。

用深色漸層打造高級質感

從讓人聯想到紅酒的深紅色，到表現出濃密空間感的紺色漸層，進一步提升設計整體的高級質感。帶狀色塊也有劃分區域的效果（請參照P.050），讓左邊的主視覺更加醒目。

>>> Sample

Who	What		Case
20～40多歲女性	希望能讓她們輕鬆享受紅酒	×	紅酒廣告

目標受眾鎖定為女性，因此整體設計是透過淡而清爽的色調來吸引目光。將能夠輕鬆享受紅酒的親切感強調在先，再表現出明亮可愛的氛圍。

範例色彩

C 0 M 22 Y 0 K 0 #FAD9E7	C 15 M 0 Y 0 K 0 #DFF2FC	C 30 M 75 Y 30 K 0 #B95A7E	C 0 M 0 Y 25 K 68 #76745F
R 250 G 217 B 231	R 223 G 242 B 252	R 185 G 90 B 126	R 118 G 116 B 95

C 0　R 102
M 0　G 100
Y 0　B 100
K 75

#666464

以粉彩色系配色為基礎，讓人彷彿感受到清爽的紅酒香氣飄散過來。商品Logo和文字元素則使用較深的紅色，強調出紅酒廣告的印象。

使用清爽色彩的裝飾

藉由在裝飾中加入冷色系，讓設計產生清爽感。粉彩色系的裝飾能帶來流行感及柔和的印象，也有讓受眾能不假思索地拿起商品的作用。

紅色系的花樣雖然也能表現可愛的效果，但卻無法表現清爽印象。藉由混入冷色系，可以提升紅酒口感清爽、易於入口的印象。

符合目標受眾

根據年齡和生活風格不同，每個人喜愛的色彩與色調也會有所改變。一起認識什麼樣的顏色對什麼樣的人最能發揮效果，想出能符合目標受眾的設計吧。

大家喜歡什麼顏色呢？

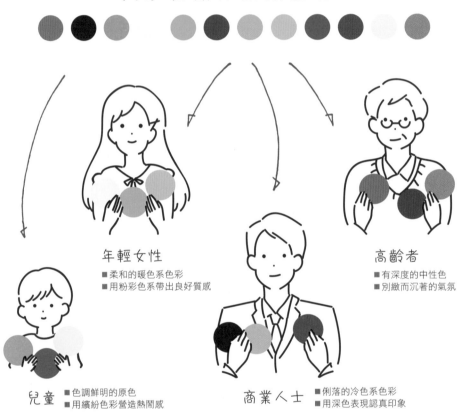

年輕女性
- 柔和的暖色系色彩
- 用粉彩色系帶出良好質感

高齡者
- 有深度的中性色
- 別緻而沉著的氣氛

兒童
- 色調鮮明的原色
- 用繽紛色彩營造熱鬧感

商業人士
- 俐落的冷色系色彩
- 用深色表現認真印象

紅色是最受孩子歡迎的代表色。其他還有黃色、藍色等，孩子傾向喜歡鮮豔的原色。粉紅等偏向女性的色調適合年輕女性；大多數商業人士則喜歡適合商務場合的冷靜冷色調。隨著年齡增加，人們也會愈來愈喜歡明度和彩度較低、有沉著感的顏色。

☑ 根據受眾的喜好來改變色彩與色調。
☑ 鎖定目標受眾，決定設計所要採用的色彩。

探索色彩的喜好與流行

兒童，特別是幼兒，因為生理機能尚未發展完全，所以較難辨別細微的色彩差異。因此兒童傾向喜歡紅色、紅色等鮮豔的原色。專為兒童打造的設計與角色等，也多採用紅黃配色，這也是原因之一。

以普遍的印象來看，也存在偏向男性、偏向女性的色彩。只要使用深植普羅大眾心中的色彩，即使無需過度說明，也可以充分傳達意圖。當然，隨著年代與性別不同，人們喜歡的顏色也會有所變化。可以一邊參考時尚流行，一邊找出適合目標受眾的色彩。

兒童專用的玩具多使用鮮豔的原色。

代表性的廁所標誌中，紅色有女性、藍色有男性的意思。

建立明確的目的

不管是素材還是主題，根據目標受眾不同，配色當然也會有差異。這裡以兒童手機的廣告為例子來思考，究竟是想要向兒童推廣，還是想要向家長推廣，在設計配色上會有大大的不同。

是要向誰（Who）傳達什麼（What）、適合用什麼樣的顏色（How），明確釐清這些項目是很重要的。

兒童手機
的廣告

以兒童　（擁有者）
為目標受眾

以家長　（購買者）
為目標受眾

MEMO

**因國家和地方而異
的色彩印象**

各國與各地方都有獨特的文化，這也會影響到對色彩的解讀與印象。例如，日本的彩虹雖然是7種顏色，但世界上很多地方則是8色，甚至有少數地方是2色。婚喪喜慶所使用的色彩，也會因為文化不同而有所差異。如果要鎖定國際為目標受眾，還請特別留意。

紅色

在中國會將紅色使用於結婚裝扮，是表現喜氣的色彩。另一方面，南非則會用紅色表示哀悼。

黃色

在中國象徵皇帝的高貴顏色。在埃及則被視為有哀悼意味。也有一些地區會將其與種族歧視連結在一起。

綠色

在伊斯蘭教文化圈代表敬畏的對象，在西方有時則代表被迴避的歷史。

Who	What		Case
國小生	希望讓人覺得好玩所以想要！	×	兒童手機廣告

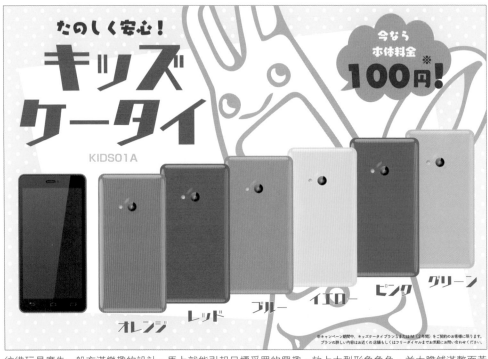

彷彿玩具廣告一般充滿樂趣的設計，馬上就能引起目標受眾的興趣。放上大型形象角色，並大膽鋪滿整面黃色，不但能抓住目光，也能提升興奮感。

範例色彩

C 0	R 230	C 0	R 255	C 0	R 243	C 100	R 24
M 100	G 0	M 0	G 241	M 50	G 152	M 100	G 24
Y 100	B 18	Y 100	B 0	Y 100	B 0	Y 0	B 120
K 0		K 0		K 0		K 20	
#E60012		#FFF100		#F39800		#181878	

使用了鮮豔的原色，充滿衝擊感的配色。相對於背景的黃色，將互補色綠色調深之後再加入，如此便不會破壞鮮豔的印象，達到整體的平衡感。

C 50　R 143
M 0　G 195
Y 100　B 31
K 0

#8FC31F

用鮮豔色彩營造魅力

大膽使用鮮豔的色調可以瞬間抓住目光。背景的圓點花樣以及大型角色加強了漫畫感和趣味感。為了讓繽紛多彩的主視覺更加醒目，即使能使用顏色數量有所限制，還是有效地利用了互補色，打造出有層次感的設計。

將藍色調深就不會讓整體感覺太輕，賦予設計適度的重量。

❯❯❯ Sample

Who	What	Case
家長	想給人安心的感覺	兒童手機廣告

× (位於 What 與 Case 之間)

使用柔和的嬰兒粉色，優先強調「安心」的感覺。具備沉著感的設計會勾起讓家長想替孩子購買的念頭，讓產品不只表現出可愛，也有值得信賴的感覺。

範例色彩

C 0	C 0	C 0
M 10	M 75	M 50
Y 8	Y 100	Y 100
K 0	K 0	K 0
R 253	R 235	R 243
G 238	G 97	G 152
B 232	B 0	B 0
#FDEEE8	#EB6100	#F39800

基本色調採用柔和的暖色系配色。一部分加入了鮮明的橘色當作重點色。文字的顏色也保留了柔和感，並使用較濃的色彩來維持可讀性。

C 50　R 122
M 50　G 106
Y 60　B 86
K 25

#7A6A56

用嬰兒粉色打造安心感

會讓人聯想到小寶寶肌膚的柔和色彩，被稱作「嬰兒粉色」，能打造出具柔和感的設計。不過，如果全都用嬰兒粉色構成，可能會讓人覺得整體沒有重點，所以才在各處使用較鮮明的顏色，讓整體設計收斂。

如果單單使用彩度和明度都很高的嬰兒粉，就會找不到目光的聚焦點；和彩度或明度較低的色彩組合搭配，才能達到良好平衡。

利用心理效果

色彩不只能夠喚起印象，還擁有實際影響人類心理的力量。如果能充分活用這類效應，就能打造出能讓受眾產生心理變化的設計。

代表性心理效果

紅色的效果

有精神的代表性色彩。有能夠增進食慾、令人興奮的作用。

藍色的效果

擁有鎮靜作用的色彩。具有助眠效果，也有減退食慾的效果。

黃色‧橘色的效果

能提升明亮氣氛的色彩。黃色有對胃、橘色對腸的消化作用。

綠色的效果

能夠緩和眼睛疲勞的療癒色彩。具有放鬆、治癒的效果。

人會在無意識之下受到色彩的影響。例如實驗發現，在紅色房間裡即使闔上眼睛，體溫、心跳和血壓也會上升。如果是有意識地去看，也會有更顯著的效果反映在我們的身體上。不妨將色彩的心理效果用於每日穿搭與室內色彩協調上。

☑ 認識色彩是如何影響人類的心理，將其活用在設計中。
☑ 能夠打造牽動受眾心理的設計。

認識色彩的心理效果

右邊的12色相環，大致可分為暖色、冷色和中性色。暖色正如其名，能夠讓人感受到溫暖，有使人情緒高昂，心跳和血壓上升的效果。相反地，冷色會讓人感到寒冷，具有鎮靜情緒的作用。暖色中最能發揮這種效果的就是紅色，冷色中則是藍色，隨著色相變化，效果也會漸趨穩定。

中性色不會帶來溫暖或寒冷的感覺，能讓人聯想到自然且平衡的狀態。容易和大自然相互連結的綠色，在許多情況下用來象徵和平。紫色是紅色和藍色的中間色，兼具了兩者的性質，被視為能提升感性、讓人容易激發靈感的色彩。

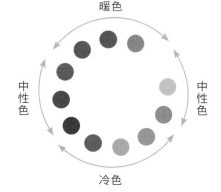

暖色

中性色　　　　　　　中性色

冷色

如果進到紅色的房間裡，體溫、心跳和血壓會不自覺地上升。

藍盤子減重法就是利用了冷色系色彩會減退食慾的效果。

透過色調調整效果

即使是相同色相的配色，只要在色調上加以變化，就能帶來截然不同的心理效果。例如，即使同為暖色，降低彩度的紅色就不會有像鮮豔紅色那樣的興奮作用。相反地，如果將冷色系的藍色降低彩度，就能發揮更強的鎮靜作用。配合色相與色調的組合控制效果的強弱，選出最合適的配色吧！

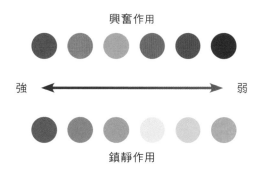

興奮作用

強　←――――――――→　弱

鎮靜作用

MEMO

調整顏色看起來更美味

在調整主視覺素材的色彩時，也可以活用色彩的心理效果。以右邊的披薩為例，背景的暖色可以刺激食慾，但會有點搶走主視覺的風采。這時可以透過Photoshop的〔色彩平衡〕功能來增加紅色、減少藍色，讓披薩與背景更加融合，看起來也更美味。利用滑桿進行微調，調出自然的色彩吧。

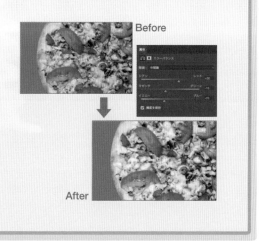

Before

After

Who	What		Case
20～40多歲男性	讓人想來健身房鍛鍊身材	×	健身網站

整體設計以能讓人提起幹勁的紅色為主調。主視覺力道和鮮明的紅色大Logo相互襯托，賦予設計魄力。

範例色彩

C 10 R 216	C 0 R 255	C 0 R 230
M 100 G 12	M 10 G 226	M 100 G 0
Y 100 B 24	Y 95 B 0	Y 100 B 18
K 0	K 0	K 0
#D80C18	#FFE200	#E60012

以紅色為主調色，並以黃色做為插入色，打造熱情的配色。所使用的黑色加入了少許洋紅，讓整體的色調產生一致感。

C 0 R 63
M 20 G 47
Y 0 B 51
K 90

#3F2F33

熱情高漲的紅色

做為主調色的紅色，為了讓人感受到熱情與力道，加上了少許的青色來降低明度。做為重點色的黃色也稍微調低了明度，表現出陽剛感。相對地，黃色圖示內的紅色文字則沒有調暗，直接使用鮮紅色來提高可讀性。

左邊的鮮紅色會讓人感覺比較輕盈，右邊調暗過的紅色則會產生厚重感。

>>> Sample

── Who ──	── What ──		── Case ──
20～40多歲女性	讓人想來利用療癒的空間	×	健身網站

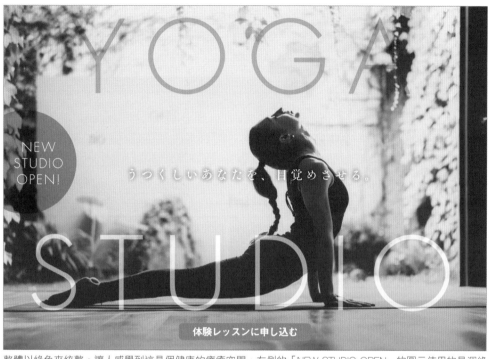

整體以綠色來統整，讓人感覺到這是個健康的療癒空間。左側的「NEW STUDIO OPEN」的圖示使用的是深綠色，製作出能吸引目光的重點處。

範例色彩

C 45	R 157	C 50	R 143	C 68	R 73
M 0	G 200	M 0	G 195	M 0	G 168
Y 100	B 21	Y 100	B 31	Y 100	B 47
K 0		K 0		K 10	

#9DC815 #8FC31F #49A82F

以讓人能感受放鬆氛圍的綠色統整整體配色。加入有自然感的褐色做為重點色，在不破懷整體平衡的情況下，突顯並將視線引導到「體驗課程」的按鈕。

C 15	R 203
M 50	G 138
Y 50	B 111
K 10	

#CB8A6F

用透明效果提升印象

透過〔混合模式〕的〔色彩增值〕，賦予主要Logo彷彿陽光穿過林間的融合印象。白色經過色彩增值會變得幾乎看不到，所以透過降低不透明度調整回看得到的樣子。另外，設計下半部的綠色漸層也經過色彩增值處理，毫無違和感地與綠色融合在一起。

與主視覺調和

照片或插圖等主視覺素材，本身就有相當強的訊息傳達力。使用從主視覺擷取的色彩來配色，能夠進一步提升印象，讓整體設計自然而然產生和諧感。

<div align="center">

參考範例

</div>

配合主視覺

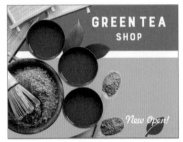

搭配主視覺色彩的設計，能夠營造氣氛上的整體感。

只利用配色

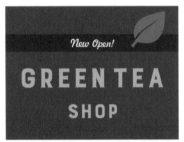

即使把主視覺拿掉，只要使用結取出來的顏色，就能透過配色傳達訊息。

只使用單色

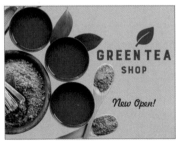

只要擷取出一個關鍵色彩來使用，就能和主視覺建立連結。

用設計將色彩化為具體

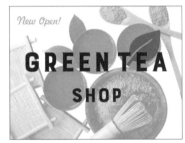

用黑白的主視覺加上從原本素材中擷取的顏色，打造令人印象深刻的設計

這是在主視覺包含了有個性、有象徵性的色彩的情況下，特有的有效配色方式。最近有許多能夠從主視覺的色彩中自動擷取平衡色彩的網路服務，愈來愈容易應用在設計上。

☑ 將主視覺的色彩擷取到設計中，就能產生一致感。
☑ 這也能強調主視覺本身所帶有的訊息傳達力。

活用特徵明顯的主視覺

如果從特徵明顯的主視覺中擷取色彩，光用配色就能表現出世界觀。例如，假設想要打造有四季感的配色，就可以從季節特徵一目瞭然的主視覺中選色，這樣能更輕易建立配色模板。選擇色彩時，可使用Photoshop或Illustrator中的〔滴管〕工具，捨去小數點以下的CMYK數值，調整為整數。如此一來，不管在數值上或設計上都會相當漂亮。

對色彩進行取捨

如果主視覺原本就含有許多有魅力的色彩，你可能會想要用諸多色彩來打造設計；但如果使用過多顏色，可能會讓色彩失去整體感。以主視覺的關鍵色彩與想當作主調色的色彩為中心，將顏色數量限制在至多5～6色左右。另外，列出主視覺的色彩比例，利用其配色比例也是一個方法。

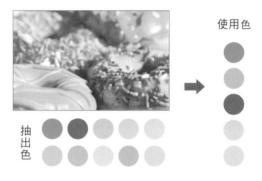

使用色

抽出色

MEMO

儲存你專屬的配色模板

Adobe提供了智慧型手機專用的「Adobe Capture CC」應用程式（請參照P.037），可以讓你從照片等主視覺之中建立配色模板，儲存於資料庫並直接在Illustrator使用。只要事先從日常拍攝的照片，或你覺得很棒的設計中建立大量的配色模板，就能擁有更多的設計選項。

Who	What		Case
20～40多歲男女	希望讓人感受到復古的氛圍	×	活動傳單

使用從主視覺人物的指甲擷取的3種顏色，打造氣氛熱鬧的設計。使用從太陽眼鏡邊框擷取的水藍色做為強調色，發揮將視線引導到資訊部分的作用。

範例色彩

C 29	R 185	C 45	R 159	C 55	R 125
M 100	G 21	M 20	G 175	M 100	G 21
Y 60	B 73	Y 100	B 29	Y 30	B 97
K 0		K 0		K 15	

#B91549　　#9FAF1D　　#7D1561

C 60	R 94
M 10	G 183
Y 0	B 232
K 0	

#5EB7E8

該配色以從指甲結取出的3色為中心。為了和主視覺的復古氛圍融合，色彩都是經過調暗後才使用。插入色只有1色，為了讓其更加醒目，特意將色彩調整得更加鮮豔。

反映時代的配色

每個時代都有每個時代流行的色彩，能夠讓人想像當時的世界觀。研究一下想表現年代的文化、時尚以及設計，找出配色的靈感吧。

50～60年代

80～90年代

>>> **Sample**

┌─ **Who** ─┐	┌─ **What** ─┐	×	┌─ **Case** ─┐
30～50多歲男女	希望能傳達日式的莊嚴感		文藝雜誌的特輯頁面

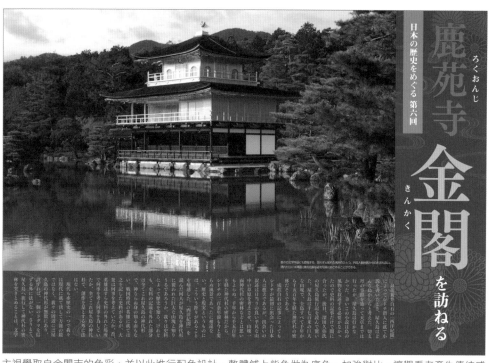

主視覺取自金閣寺的色彩，並以此進行配色設計。整體鋪上紫色做為底色，加強對比，讓觀看者產生傳統感與豪華絢爛的金閣寺印象。

範例色彩

C 22 R 203	C 50 R 145	C 16 R 220
M 59 G 126	M 57 G 114	M 27 G 190
Y 54 B 105	Y 80 B 69	Y 49 B 138
K 0	K 0	K 0
#CB7E69	#917245	#DCBE8A

C 80 R 72
M 86 G 54
Y 50 B 87
K 17

#483657

以從建築物擷取的顏色為參考，採用了日本傳統色系來配色。上方由左開始依序為「洗朱」、「朽葉色」、「枯色」，下方為「深紫」。

※本書中刊載的是透過Illustrator所轉換出來的CMYK數值。可能會與參考網站所刊載的RGB數值及16進位色碼有所差異。

強調傳統感的配色

如果使用日本特有的傳統色系（和色），就能打造有強烈日式印象的配色。在這裡雖然是配合建築物來使用和色，但也可以配合主視覺，使用各具特色的色彩。

可以找到和色的「和色大辭典」（http://www.colordic. org/w/）。也有「洋色大辭典」。

附錄

演色表

（基本色演色表／特別色混色演色表）

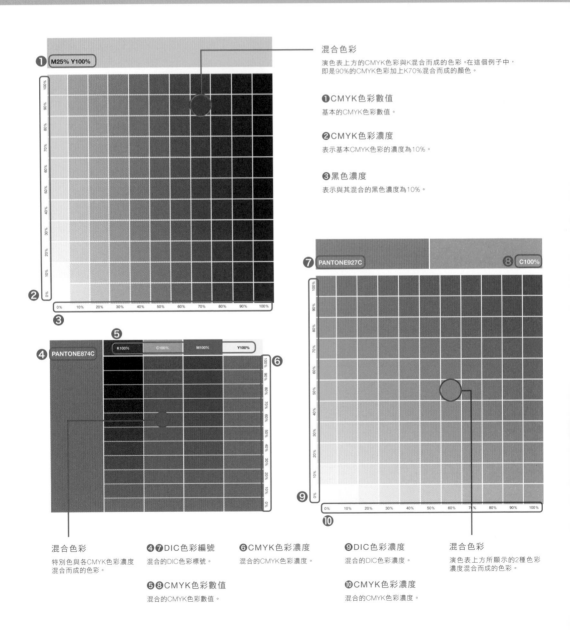

混合色彩

演色表上方的CMYK色彩與K混合而成的色彩。在這個例子中，即是90%的CMYK色彩加上K70%混合而成的顏色。

❶CMYK色彩數值

基本的CMYK色彩數值。

❷CMYK色彩濃度

表示基本CMYK色彩的濃度為10%。

❸黑色濃度

表示與其混合的黑色濃度為10%。

混合色彩

特別色與各CMYK色彩濃度混合而成的色彩。

❹❼DIC色彩編號

混合的DIC色彩標號。

❺❽CMYK色彩數值

混合的CMYK色彩數值。

❻CMYK色彩濃度

混合的CMYK色彩濃度。

❾DIC色彩濃度

混合的DIC色彩濃度。

❿CMYK色彩濃度

混合的CMYK色彩濃度。

混合色彩

演色表上方所顯示的2種色彩濃度混合而成的色彩。

Y100%

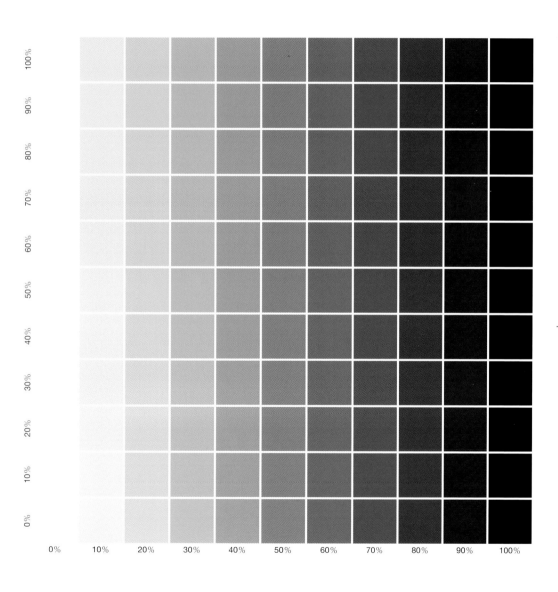

M25% Y100%

100%

90%

80%

70%

60%

50%

40%

30%

20%

10%

0%

0% 10% 20% 30% 40% 50% 60% 70% 80% 90% 100%

M50% Y100%

M75% Y100%

M100% Y100%

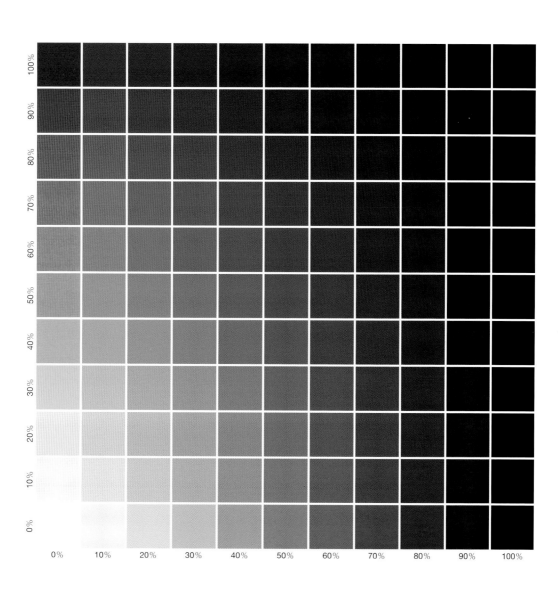

M100%

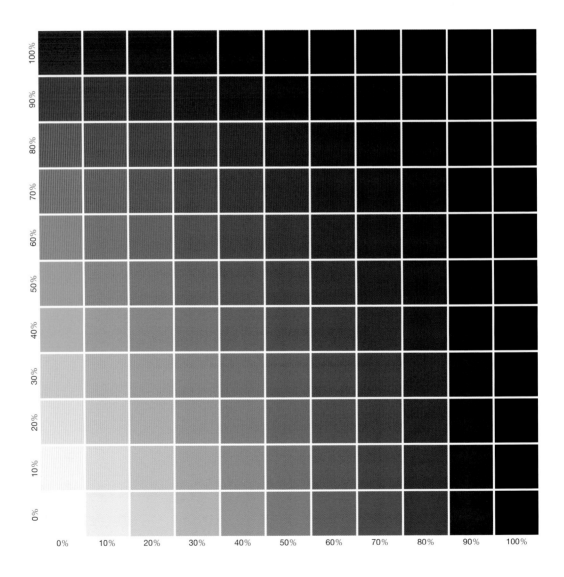

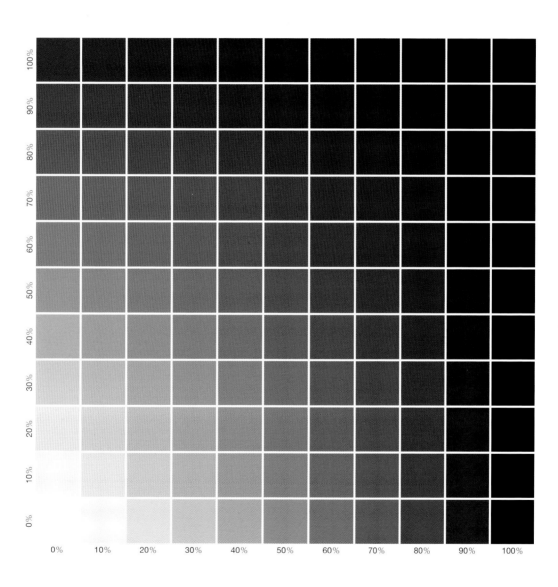

C50% M100%

C75% M100%

C100% M100%

	0%	10%	20%	30%	40%	50%	60%	70%	80%	90%	100%
100%											
90%											
80%											
70%											
60%											
50%											
40%											
30%											
20%											
10%											
0%											

C100% M75%

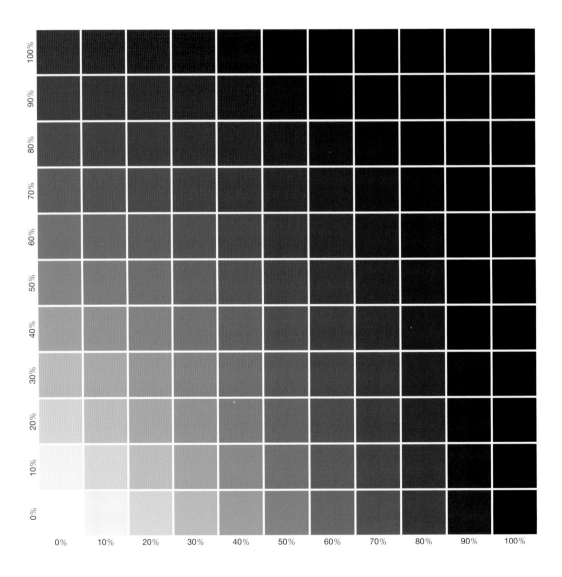

C100% M50%

	0%	10%	20%	30%	40%	50%	60%	70%	80%	90%	100%
100%											
90%											
80%											
70%											
60%											
50%											
40%											
30%											
20%											
10%											
0%											

C100%

C100% Y50%

基本色演色表

100%
90%
80%
70%
60%
50%
40%
30%
20%
10%
0%

0%　10%　20%　30%　40%　50%　60%　70%　80%　90%　100%

C100% Y100%

C50% Y100%

C25% Y100%

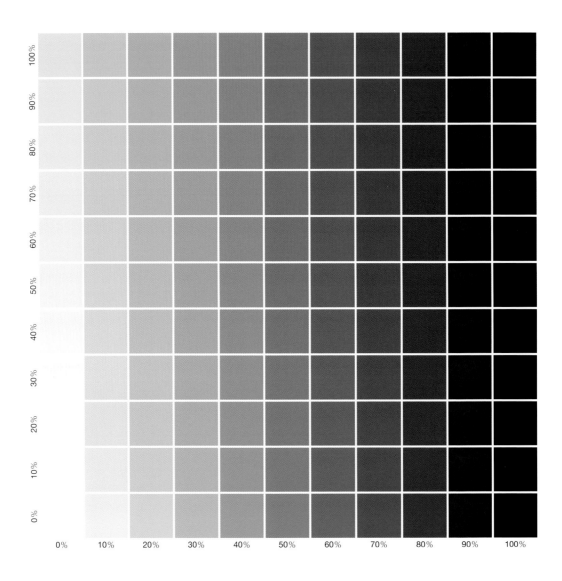

PANTONE874C

	K100%	C100%	M100%	Y100%	
					100%
					90%
					80%
					70%
					60%
					50%
					40%
					30%
					20%
					10%
					0%

PANTONE874C

	C60% M60% Y40%	M100% Y100%	C100% M100%	C100% Y100%	
					100%
					90%
					80%
					70%
					60%
					50%
					40%
					30%
					20%
					10%
					0%

PANTONE874C

	C75% M100% Y25%	C50% M100% Y50%	C25% M100% Y75%	C20% M80% Y20%	
					100%
					90%
					80%
					70%
					60%
					50%
					40%
					30%
					20%
					10%
					0%

PANTONE874C

	C100% M75% Y25%	C100% M60%	C100% M30%	C100% Y30%	
					100%
					90%
					80%
					70%
					60%
					50%
					40%
					30%
					20%
					10%
					0%

PANTONE874C	C100% M50% Y50%	C100% Y60%	C75% Y100%	C50% Y100%	
					100%
					90%
					80%
					70%
					60%
					50%
					40%
					30%
					20%
					10%
					0%

PANTONE874C	C70% M40% Y70%	C40% Y60%	C60% Y40%	C25% Y100%	
					100%
					90%
					80%
					70%
					60%
					50%
					40%
					30%
					20%
					10%
					0%

PANTONE874C

	C40% M70% Y70%	M75% Y100%	M50% Y100%	M25% Y100%	
					100%
					90%
					80%
					70%
					60%
					50%
					40%
					30%
					20%
					10%
					0%

PANTONE874C

	C80% M80% Y20%	C60% M40%	C40% M60%	M80% Y40%	
					100%
					90%
					80%
					70%
					60%
					50%
					40%
					30%
					20%
					10%
					0%

196

PATONE877C

	K100%	C100%	M100%	Y100%
100%				
90%				
80%				
70%				
60%				
50%				
40%				
30%				
20%				
10%				
0%				

特別色混色演色表

PATONE877C

	C60% M60% Y40%	M100% Y100%	C100% M100%	C100% Y100%
100%				
90%				
80%				
70%				
60%				
50%				
40%				
30%				
20%				
10%				
0%				

PATONE877C	C75% M100% Y25%	C50% M100% Y50%	C25% M100% Y75%	C20% M80% Y20%	
					100%
					90%
					80%
					70%
					60%
					50%
					40%
					30%
					20%
					10%
					0%

PATONE877C	C100% M75% Y25%	C100% M60%	C100% M30%	C100% Y30%	
					100%
					90%
					80%
					70%
					60%
					50%
					40%
					30%
					20%
					10%
					0%

PATONE877C

	C100% M50% Y50%	C100% Y60%	C75% Y100%	C50% Y100%	
					100%
					90%
					80%
					70%
					60%
					50%
					40%
					30%
					20%
					10%
					0%

PATONE877C

	C70% M40% Y70%	C40% Y60%	C60% Y40%	C25% Y100%	
					100%
					90%
					80%
					70%
					60%
					50%
					40%
					30%
					20%
					10%
					0%

199

PATONE877C

	C40% M70% Y70%	M75% Y100%	M50% Y100%	M25% Y100%
100%				
90%				
80%				
70%				
60%				
50%				
40%				
30%				
20%				
10%				
0%				

PATONE877C

	C80% M80% Y20%	C60% M40%	C40% M60%	M80% Y40%
100%				
90%				
80%				
70%				
60%				
50%				
40%				
30%				
20%				
10%				
0%				

PANTONE927C

K100%

PANTONE927C

M100% Y100%

PANTONE927C

Y100%

100%
90%
80%
70%
60%
50%
40%
30%
20%
10%
0%

0%　10%　20%　30%　40%　50%　60%　70%　80%　90%　100%

PANTONE927C

C100% M100%

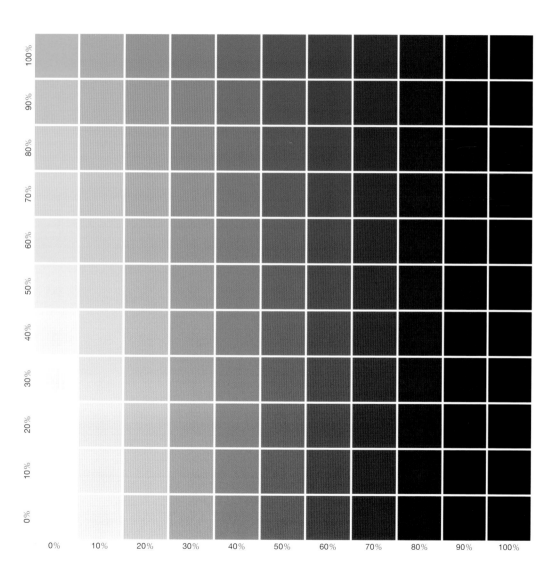

PANTONE927C

C100% Y100%

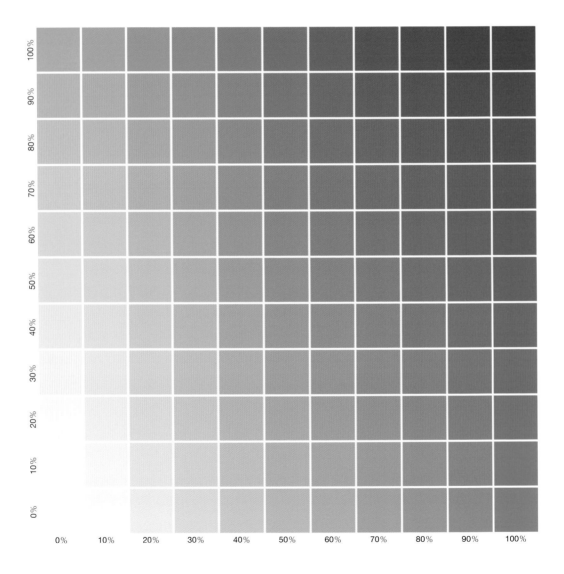

PANTONE927C

M50% Y100%

PANTONE927C

C100% M50% Y50%

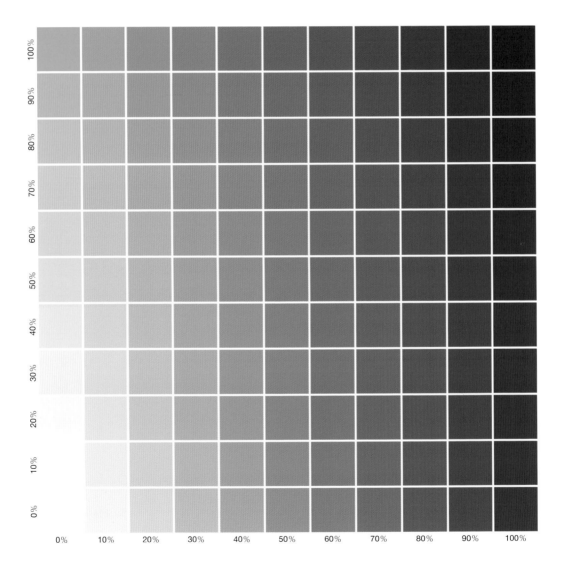

活用有效果的特別色

本書所刊載的特別色（金色、銀色、螢光粉紅）等，都是常用於設計現場的油墨色。在此將為各位介紹，實際上可以用哪種方法將特別色應用於設計中。

讓金與銀的特色更加鮮明

金色、銀色等金屬色系的特別色油墨，本身就是相當華麗且能賦予設計特殊印象的顏色。然而，因為是特殊油墨的關係，所以具有較難附著於紙上（套印刷業界的話來說，就是「很難印在紙上」）的性質。因此，在使用金色或銀色的時候，有個方法就是先在下方印上CMYK一般色的油墨，讓金色或銀色看起來更鮮豔。在金色油墨下方先印黃色、銀色油墨下方先印黑色，各自以20%左右的濃度做為底色吧。比起單獨使用特別色，這樣的方式會有更鮮豔的印刷表現。

只要先將特色設定為直壓（疊印）（請參照P.211），就能讓下面鋪的Y或K發揮效果。

讓人物的肌膚顏色看起來更美

螢光色能表現出一般CMYK印刷所無法達到的衝擊力，所以多使用在書籍或雜誌的封面、海報等特別需要吸引目光之處。其中的螢光粉紅，在乍看之下看不出來有使用螢光色的設計中，也能發揮特別的效果。

人物的肌膚顏色就是其中一例。在一般的CMYK印刷之外多加一個螢光粉紅的特色版，就能讓肌膚有更加紅潤鮮明的表現。如同此處所述，只要將特別色油墨和CMYK油墨重疊，就能夠將特別色當作一種強調色彩鮮豔度的手段來應用。

在一般的CMYK之外多加一個特色版疊印，就能將人物的肌膚印刷得更加鮮豔。

※此處為想像示意圖。

01 全彩與特別色

所謂的全彩（process color），指的就是以4色油墨相互組合，表現出各式各樣的顏色；或是以此方式表現的色彩。4色油墨指的是「CMYK」，各自代表C（青色）、M（洋紅色）、Y（黃色）和K（黑色）。如果想表現以CMYK（一般色）無法印出的螢光色、金色等色彩，就要使用特別色。在一般色上疊印特別色，可能會出現意料之外的顏色，所以需要多加注意。一般是按照K→C→M→Y→特別色的順序來印刷，可進行將特別色設定為鏤空，或是指定印刷順序等處理。另外，如果要用到特別色，印刷的色版數量也會增加，成本方面也務必特別留意。

印刷順序

特色版
Y版
M版
C版
K版

02 印刷中「黑色」的區分使用

印刷中的黑色可以分為「單色黑」（K100黑）、「複色黑」（rich black）、「4色黑」三個種類。為了防止K100黑套印不準，在印刷之際會進行「疊印（直壓）」處理；如果是直壓在照片或其他物件上，可能會發生色彩混合而導致背景色透出來的現象。如果是以複色黑來處理，就可以防止背景色透出來。4色黑則會因為油墨濃度過高，讓油墨乾的速度變慢，發生紙張黏在一起、在之後分離紙張的工序中導致印刷面受損的情形。因為這種麻煩發生的機率很高，所以不建議使用4色黑。在設定黑色的時候，還請根據不同黑色的特徵來區分使用。

單色黑（K100黑）

可以將細小的文字或線條印得很清晰。但有可能會發生背景色透出來的現象。

C 0%
M 0%
Y 0%
K 100%

複色黑

可以表現出更有深度的黑色。但如果是細小的文字或線條，有可能會糊在一起，就不太適合用複色黑。

C 40%
M 40%
Y 40%
K 100%

4色黑

會用到大量油墨，是導致麻煩的原因。

C 100%
M 100%
Y 100%
K 100%

03 填色的注意點

物件的填色（濃度）建議設定為5%以上。如果不到5%的話，印刷時有很高機率會發生顏色太淺而印不出的情形，還請特別留意。

填色30%	填色5%
填色20%	填色3%
填色10%	填色1%

04 疊印（直壓）

平版印刷會按照K→C→M→Y的油墨順序來疊加。4色版沒有重疊在同一個位置上的狀態，稱為「套印不準」。即使只是些微的套印不準，漏白也會很明顯，所以用單色黑（K100%）製作的部分要設定成「疊印（直壓）」。設定為疊印，就能防止發生漏白的情形。印在最上方的油墨相對於其下方的油墨，會變成類似透明的狀態。在Illustrator中，請選擇想疊印的物件，在〔屬性〕面板中檢查是否有選取〔疊印填色〕或〔疊印筆畫〕。

產生漏白

疊印（直壓）

05 圖檔的檔案格式

網站或數位相機上常見的JPEG圖檔並不是排版印刷專用。必須將這些圖檔用Photoshop重新儲存為EPS或是PSD格式。GIF檔或PNG檔也不適用於CMKY模式，無法用於排版印刷。網站上所使用的圖檔，通常都是JPEG、PNG、GIF或SVG格式，其中以PNG和JPEG為大宗。

EPS、PSD
印刷出版上主要會使用的格式。不過因為PSD檔案大小比較占空間，所以可以根據需求劃分。

JPEG、PNG
網站上的主流檔案格式。PNG的背景可以是透明。

06 油墨的總使用量

油墨的總使用量（CMYK 4色總值），代表C版、M版、Y版、K版各自的油墨用量加總的數值。印刷時的4色總值控制在300%以內最為理想。如果總值太高，油墨就會變得難乾，有可能發生背印的情形。

C版　80%
＋
M版　100%
＋
Y版　90%
＋
K版　60%

油墨的總使用量330%

文件設定

工作區域

從〔檔案〕選單點選〔新增〕，開啟〔新增文件〕視窗。在此設定寬度與高度、方向、出血與色彩模式。設定好後點選〔建立〕按鈕，就會顯示工作區域。如果是紙媒體的話，就必須設定剪裁標記，所以工作區域還要再大上一些。例如，假設完稿是A4尺寸的話，就將尺寸設定為B4。

色彩設定

從〔檔案〕選單點選〔文件色彩模式〕，選擇〔CMYK色彩〕或是〔RGB色彩〕。

▶ **基本色彩模式**

一般而言，紙媒體要設定為CMYK，網站媒體則選擇RGB。如果是紙媒體，天地和左右的出血還要多留3mm。

建立剪裁標記

如果圖片或物件有事先設定出血，會比較好建立剪裁標記。先點選▣（矩形工具）製作一個與畫板相同尺寸的矩形，再從〔物件〕選單點選〔建立剪裁標記〕，就會出現剪裁標記。

內出血設定

在實際輸出前，事先設定好內出血的參考線會更方便。先點選▣（矩形工具）製作一個與畫板相同尺寸的矩形。接著在〔變形〕面板中將參考點設定於中心。如果想在各邊設定10mm的留白，就將用矩形工具建立的物件寬度減20mm、高度減20mm，讓它縮小。接著從〔檢視〕選單點選〔參考線〕→〔製作參考線〕，原本的物件就會被參考線取代。以此為基礎，就能先設定好內出血再進行輸出。

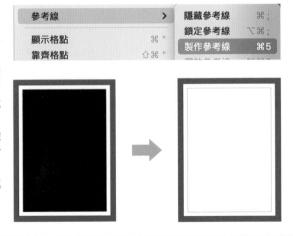

色彩面板

CMYK

從〔視窗〕選單點選〔顏色〕，開啟〔顏色〕面板。在此可以利用滑桿進行CMYK或RGB各項數值的設定，也可以直接輸入數值來變更顏色。從〔顏色〕面板中選擇〔反轉〕或〔互補〕的話，就能將被選取的顏色反轉，或是變更為互補色。

RGB

R值　G值　B值

如果是RGB的話，右下角會顯示6位數的數值。這稱為16進位色碼，是常用於網站等設計的標示方式。最左邊2位數代表R值，中間2位數代表G值，最後2位數則代表B值。

添加色彩

填色

外框線

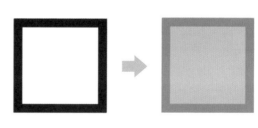

選取物件或文字，即可從〔顏色〕面板或〔色票〕面板為其添加色彩。也可以將填色和筆畫各自設定為不同的顏色。

特別色

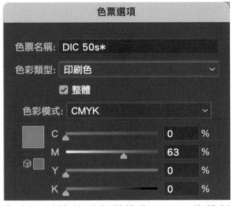

從〔視窗〕選單選取〔色票資料庫〕→〔色表〕，就會開啟包含各種特別色的〔色表〕面板。只要點擊想使用的色彩，也可以將其加入色票中並用於輸出。右下角顯示為白色三角加上黑點的就是特別色。

你也可以將特別色變換為CMYK的相似色。如要變換特別色，就從〔色票〕選單點選〔色票選項〕，並將色彩模式設定為〔CMYK〕，色彩類型設定為〔印刷色〕。*

*中文編輯部註：也可從〔顏色〕面板點選〔特別色（按一下以轉換）〕。

色票

只要將配好的色彩登錄到〔色票〕面板中，就能將其他文字或物件也設定成相同色彩。你也能編輯已登錄的色彩，只要點選〔色票〕面板下方的 🔲〔新增色票〕，就能追加新色票；只要點選 ■〔新增顏色群組〕，就能將色票分配到群組中進行整體；只要點選 🔳〔色票選項〕，就能進行色彩模式和色彩類型等設定。

色彩參考

從〔視窗〕選單點選〔色彩參考〕，就會開啟〔色彩參考〕面板。在〔色彩參考〕面板中，會以你當前選擇的色彩為基礎，列出相似色與對比色等色彩一覽，在對配色感到迷惘時可以派上用場。

漸層

從〔視窗〕選單點選〔漸層〕，就會開啟〔漸層〕面板。點擊左上角的漸層填色方塊，就可以將填色設定為漸層。雙擊〔漸層滑桿〕，就能設定顏色；左右移動滑桿，就能變更漸層的位置。種類則有〔線性漸層〕、〔放射性漸層〕等選項，可以改變漸層的形狀。

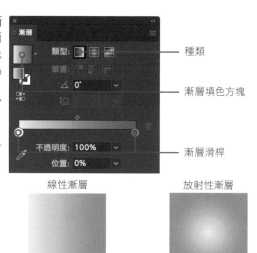

種類

漸層填色方塊

漸層滑桿

線性漸層　　　　　　　　　放射性漸層

製作圖樣

你可以將配置好的物件當作圖樣，新增到色票中。選擇你想當作圖樣的物件，從〔物件〕選單中選取〔圖樣〕→〔製作〕，就能將其當作圖樣新增至色票，以和色彩相同的方式使用。

圖樣也適用於〔填色〕

選取相同色彩

從〔選取〕選單的〔相同〕中選擇條件，就可以只選取符合條件的部分。如果是想選擇同色的物件，就點選〔填色顏色〕。藉由這個功能，可以一次選取所有使用相同顏色的部分，統一變更為其他顏色。

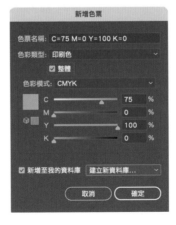

黑色的物件全都被選取了

整體色

在〔色票〕中，右下角標有白色三角形的色彩稱為「整體色」。如果用整體色進行填色，只要更改該色的數值，則所有使用該色票的部分都會跟著反映顏色變更。只要在新增〔色票〕的時候勾選〔整體色〕，就可以將顏色當作整體色來使用。

標有白色三角的色票就是整體色

重新上色圖稿

從〔編輯〕選單中選取〔編輯色彩〕→〔重新上色圖稿〕，就能一次調整當前選取物件的色彩平衡，重新配色。點擊〔重新上色圖稿〕視窗中的〔編輯〕，將其設定為 ⊶〔連結色彩調和顏色〕的狀態。*用滑鼠拖曳◎的部分，就能調整為符合印象的配色。如果設定為 ⊗〔連結解除〕的狀態，就能替個別的色彩進行配色。

*中文編輯部註：中文版實際顯示的文字為〔連結解除連結色彩調和顏色〕。

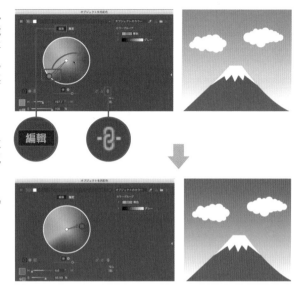

色彩資料庫

只要和智慧型手機App「Adobe Capture CC」連動，就能從手機拍攝的照片中擷取配色。安裝「Adobe Capture CC」，然後用Illustrator的相同帳戶登入。使用相機功能拍攝，就可以從畫面中擷取出5種顏色。從Illustrator的〔視窗〕選單選擇〔資料庫〕，開啟〔我的資料庫〕面板，就能將擷取的配色直接使用於設計中（請參考P.037）。

手機App的畫面 　　　　　　資料庫面板

基本操作

新增文件

從〔檔案〕選單選取〔開新檔案〕，開啟〔新增文件〕視窗。在此可以設定版面尺寸的寬與高、解析度與色彩模式等。

版面尺寸

在編輯圖像的途中也能夠改變版面尺寸。從〔影像〕選單選取〔版面尺寸〕，就會開啟〔版面尺寸〕視窗。只要輸入寬度與高度的數值，就能夠將版面變更為新尺寸。

影像解析度

從〔影像〕選單中選取〔影像尺寸〕→〔影像解析度〕，就會開啟〔影像解析度〕視窗。在此可以確認當前的解析度，也可以透過輸入數值來提高解析度，不過此情況下版面尺寸會縮小。

色彩模式

你可透過〔影像〕選單中的〔模式〕變更色彩模式。如果想將其轉換為單色，就選擇〔灰階〕；如果要用在網站等地方，就選擇〔RGB〕；如果是印刷物，就選擇〔CMYK〕等，根據不同用途來調整色彩模式。如果設定為〔灰階〕，色彩資訊就會被放棄，請務必注意此步驟無法復原。

顏色面板

從〔視窗〕選擇〔顏色〕，就會開啟〔顏色〕面板。你可以移動滑桿，或是輸入數值來設定前景色或背景色。也可以直接點擊位於下方的色彩條來改變顏色。

色版

從〔視窗〕選擇〔色版〕，就會開啟〔色版〕面板。色版的數量會隨著色彩模式改變。如果設定為RGB模式，就會分為紅、綠、藍；如果設定為CMYK模式，就會分為青、洋紅、黃、黑。

圖層操作

從〔視窗〕選擇〔圖層〕，就會開啟〔圖層〕面板。你可透過新增圖層，以整個圖層為單位對圖像進行修正。圖層也可以用資料夾區分管理，或是將其合併。

調整圖層

只要使用調整圖層的功能，就能調整照片等物件的色調。只要將調整圖層設定為不可見，就能輕鬆復原經過調整的照片。點擊圖層面版下方的 ◓（建立新填色或調整圖層），就能選擇調整方法（請參照P.220～221）。調整圖層會自動建立，隨時都可以再進行調整。

建立剪裁遮色片

剪裁遮色片的功能，就是在下方圖層透明以外的部分，剪裁出上方的圖層。範例中先選擇填滿藍色的〔圖層1〕，從圖層面板選項中選擇〔建立剪裁遮色片〕。藍色的〔圖層1〕會剪裁調下方圖層中的文字，其他的部分則以綠色的〔圖層3〕來表示。

調整影像

雖然Photoshop中有各種調整影像的功能，但在此僅以右邊的照片為基準，解說4種基本的調整圖層。配合不同狀況使用不同的調整圖層，就將影像調整為符合印象的色調。

亮度／對比

你可以左右移動〔亮度〕和〔對比〕2種滑桿來進行調整。愈將〔亮度〕滑桿往左拉，影像就愈暗；愈往右拉，影像就愈亮。〔對比〕的滑桿則是愈往左拉，就愈有朦朧的氛圍；愈往右拉，就愈是清晰有層次。

〔亮度〕

〔對比〕

色相／飽和度

你可以透過左右移動〔色相〕、〔飽和度〕、〔明亮〕3種滑桿來進行調整。移動〔色相〕滑桿，就會產生各式各樣的色相變化，最小值和最大值則會變成相同色相。〔飽和度〕滑桿愈往左拉，色彩愈黯淡，直到趨近於黑白；愈往右拉，色彩愈鮮艷。〔明亮〕滑桿愈往左拉，色彩愈給人濃厚陰暗的印象；愈往右拉，愈給人淡薄明亮的印象。

〔色相〕

〔飽和度〕

〔明度〕

色彩平衡

你可以透過〔青・紅〕、〔洋紅・綠色〕、〔黃色・藍〕3種滑桿調整色調。例如，如果將〔青・紅〕的滑桿拉到左側，紅色系的色彩就會減弱，青色系的色彩就會增強，色調變得偏向冷色系。如果將滑桿拉到右側，青色系的色彩就會減弱，紅色系的色彩就會增強，色調變得偏向暖色系。

〔青〕

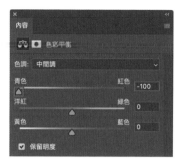

〔紅〕

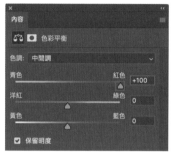

色調曲線

預設是以由上向左下傾斜的斜線表示。只要點擊這條線，就能新增控制點，並透過移動控制點來調整影像的色彩。控制點可以新增好幾個，自由改變對比、亮度等平衡。輸入值、輸出值在CMYK模式下為0～100%，在RGB模式下為0～255，即使是同一種移動方式變化也會有所不同，還請務必留意。

在CMYK模式下，控制點愈接近右上方，暗部就愈暗；愈接近左下方，亮部就愈亮。

在RGB模式下，控制點愈接近右上方，亮部就愈亮；愈接近左下方，暗部就愈暗。

關鍵字筆劃索引

將本書中所解說的專業用語依照筆劃排列。

結 語

時常映入我們眼簾的顏色，其實具有各式各樣的力量。將色彩的力量發揮到最大限度所需要的東西，其實並不是「感覺」，而是以各種基礎和知識奠基的色彩選擇「技巧」。我們可以將想傳達的意圖託付給色彩，透過色彩將其表現出來。只要學習這樣的技巧，就能打造能以數被效率傳達訊息的魅力設計。正因為色彩是我們觸手可及的東西，以色彩為重點的設計才能夠確實打中受眾的心。

如果本書能在你應用色彩打造繽紛設計時提供協助，筆者將會倍感喜悅。

一看就懂配色設計

從色彩知識、配色規則到輸出創意，
隨看即用的最強色彩指南

知りたい配色デザイン

作者	ARENSKI
翻譯	洪玲
執行編輯	顏妤安
行銷企劃	劉妍伶
封面設計	賴姵伶
版面構成	賴姵伶
發行人	王榮文
出版發行	遠流出版事業股份有限公司
地址	台北市中山區中山北路一段 11 號 13 樓
客服電話	02-2571-0297
傳真	02-2571-0197
郵撥	0189456-1
著作權顧問	蕭雄淋律師

2021 年 2 月 1 日 初版一刷
2021 年 10 月 15 日 初版二刷

定價新台幣 499 元

有著作權 ・ 侵害必究 Printed in Taiwan
ISBN 978-957-32-8913-5

遠流博識網 http://www.ylib.com E-mail: ylib@ylib.com
（如有缺頁或破損，請寄回更換）

國家圖書館出版品預行編目 (CIP) 資料

一看就懂配色設計 : 從色彩知識、配色規則到輸出創意，隨看即用的最
強色彩指南 /ARENSKI 著；洪玲譯 . -- 初版 . -- 臺北市：遠流出版事業股
份有限公司, 2021.2
面； 公分 譯自：知りたい配色デザイン
ISBN 978-957-32-8913-5(平裝)
1. 平面設計 2. 色彩學
964　　　　109017846